운곡 김동연 서예여정반세기 서체시리즈

Ⅰ궁체정자 Ⅱ궁체흘림 Ⅲ고체 Ⅳ서간체

겨레글 2350자

고 체

운곡 김동연

❀ (주)이화문화출판사

청출어람을 기대하며

-겨레글 2350자 발간에 부쳐

인류 문명사에 가장 위대한 영향을 준 것은 언어와 문자로 대량 소통을 가능케 한 금속활자와 컴퓨터의 발명입니다. 금속활자를 통한 인쇄술의 진보가 근대문명을 이끌어 온 횃불이었다면, 컴퓨터의 발명과 보급은 현대문명을 눈부시게 한 찬란한 빛이었습니다.

세종대왕이 창제한 훈민정음은 유네스코가 세계기록문화유산으로 이미 인정한 터일 뿐 아니라, 세계 여러 문자 중 으뜸글임을 언어의 석학들이 상찬하고 있습니다. 현재 세계에서 가장 오래 된 금속활자로써 '직지'를 탄생시킨 우리 민족은 오늘날 정보통신의 최대 강국의 반열에 올라 있습니다.

문자의 상용화와 더불어 우리 동양에는 문방사우의 문화가 있습니다. 동방 삼국에서는 일찍이 서예(한국), 서법(중국), 서도(일본)라 칭하는 문자 예술의 정체성을 보존하면서 발전해 왔습니다.

정부 수립 이후 대한민국 국전이 제정되었습니다. 국전 장르에 서예가 포함, 30여 년 동안 서예가의 등용문으로 괄목상대할 만한 업적을 쌓아왔습니다. 이 시기에 배출된 신진기예한 작가들에 의해서 우리 한국 서예가 높은 수준으로 발전해 왔습니다.

필자는 70년대 중반 한자 예서 작품으로 국전에 입문했습니다. 그러나 우리 글, 우리 글꼴에 매료되면서 한글 궁체에 매진, 국전을 거쳐 대한민국 미술대전을 통과하면서 국립현대미술관 초대작가로 활동했습니다.

그동안 배우고 익히기를, 한글은 一中 金忠顯 선생의 교본을 스승 삼고 필자의 감성을 담아 각고면려하면서 한편으로는 한글 고체와 서간체의 창출에 열정을

2

쏟았습니다. 특히 한글 고체는 한(漢)대의 예서를 두루 섭렵하면서 전서와 예서의 부드러운 원필에 끌렸습니다. 훗날 접하게 된 호태왕비의 중후하고 강건한 질감과 정형에서 우리 글 맵시의 근원을 찾고자 상당 기간을 집중해 왔습니다. 서간체는 가로쓰기에 맞춰 궁체의 반흘림에 본을 두고, 옛 간찰체의 서풍을 담아 자유분방한 여유를 드러내고자 했습니다.

글씨란 그 사람의 인성과도 유관하여 천성이 배지 않을 수 없는 듯합니다. 사람마다 개성이 있고 감성의 차별이 있기에 교본과는 다른 차원에서 새로움이 창출되리라 여길 수 있습니다.

한글 서예의 토대를 쌓고 길을 트고 열어나간 기라성같은 선배가 있음에도 불구하고 감히 부족한 글씨로 겨레글 2,350자를 세상에 내놓음은 심히 부끄러운 일입니다. 그러나 서예 인생 반세기를 살아온 과거를 더듬어 성찰함과 동시에 후학에게 작은 도움이라도 되고 싶은 소망 때문에 이 졸고를 상제하게 되었습니다. 널리 혜량하여 주시기를 바라는 한편, 보고 익히는 많은 후학들이 청출어람을 이뤄 주시기 바라면서 '책 내는 변명'으로 삼고자 합니다.

이 책이 나오기까지 서제의 문장을 주신 홍강리 시인, 편집에 온 정성 쏟아 주신 원일재 실장, 흔쾌히 출판을 허락해 주신 이홍연 이화문화출판사 회장님께 감사드립니다.

2019. 5. 5

잠토정사에서 운곡 김 동 연

3

일러두기 I

○ 제시해 놓은 점, 획, 글자와 문장에 이르기까지 모두 본문글자 2350자 내에서 따 온 것임을 밝힌다.

○ 궁체의 정자 흘림은 한자의 해서나 행서와 같아서 반드시 정자를 익히고 흘림과 서간체를 익힘이 좋겠다.

○ 상용 우리 글자를 다 수록하여 낱글자의 결구를 구궁선격에 맞춰 이해 할 수 있도록 하였다.

○ 전체 흐름의 통일성을 주기 위해 단 시간에 썼음을 일러둔다.

○ 중봉에 필선을 표현하여 필획의 운필법에 이해를 돕고자 했다.

○ 특히 고체는 훈민정음의 기본 획에 기초를 두고 선의 변화를 추구했다.

○ 고체는 기본 획과 선을 정형에 맞춰 썼으나 한 획 내에서의 비백을 달리함으로써 각기 다른 질감을 갖으려 노력하였다.

○ 고체를 습득하기 위해서는 한자의 전서나 예서의 필법을 익히고 특히 호태왕비의 필법을 응용하여 육중함과 부드럽고 소박함에 필선을 중시 여김도 큰 보탬이 되리라 생각한다.

○ 투명 구궁지는 임서하는데 도움을 주기위해 제작하였으므로 법첩에 올려놓고 구궁지에 도형을 그리듯이 충분한 활용을 권장한다.

○ 본서의 원본은 가로 9cm 세로 9cm크기의 글자를 47% 축소시켜 수록함을 참고 바란다.

○ 원작을 쓴 붓의 크기를 참고로 수록하였다.

○ 쓰고자하는 문장을 2350자 원문에서 집자하여 자간과 줄 간격을 적절히 배열하면 독학자라도 누구나 쉽게 좋은 작품을 쓸 수 있습니다.

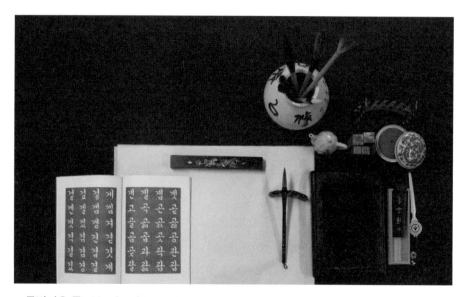

■**문방사우 등** : 붓, 먹 , 벼루, 종이, 인장, 인주, 문진, 붓통, 필상, 지칼, 법첩

■본서의 사용 붓
- 호재질 : 양털
- 필관굵기 : 지름 1.5cm
- 호길이 : 5.5cm

필관

필두

부호

호

요

삼분필
분필 ─ 이분필
일분필

전호

필봉

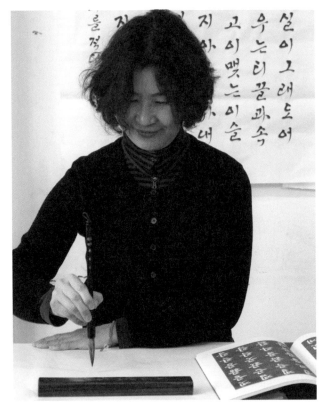

■기본자세

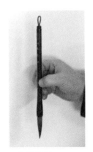

■쌍구법
모지와 식지 및
중지로 필관을 잡는다.

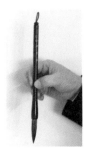

■단구법
모지와 식지로만
필관을 잡는다.

「집필」
○ 필관을 잡는 위치는 글자의 크기와 서체에 따라 각기 편리하게 잡는다.
 상단(큰 글씨, 흘림) 하단(작은 글씨, 정자)
○ 집필은 오지제착 하고 제력 하여 엄지를 꺾어 손가락을 모아 용안, 호구가
 되도록 손끝에 힘을 주어(指實) 잡고 시선은 붓 끝을 주시한다.

「완법」
○ 운완에는 침완, 제완, 현완법으로 구분되나 소자는 침완법을 사용하나 중자나
 대자를 쓸 때는 현완법으로 팔을 들어 지면과 평행이 되도록 하고 관절과
 팔을 움직여 써야만 힘찬 글씨를 쓸 수 있으므로 가급적 회완법으로 습관 되길
 권장한다.

「자세」
○ 법첩은 왼쪽에 놓고 왼손으로 종이를 누르고 벼루는 오른쪽에 연지가 위쪽
 으로 향한다.
○ 의자에 앉은 자세에서 책상과 10㎝ 거리를 두고 머리를 약간 숙여 자연스럽게
 편한 자세를 계속 유지할 수 있도록 한다.
○ 두발을 모아 어느 한 발을 15㎝ 정도 앞으로 내 놓아 마치 달리기의 준비
 자세와 같게 한다.
○ 붓을 다 풀어 먹물은 호 전체에 묻혀 쓰되 전(前)호 만을 사용한다.

차 례

동학정

점과 선, 그리고 획까지

모든 글자는 점에서 선으로, 선에서 획으로
획과 획을 더하면 하나의 글자가 완성됩니다.
글자와 글자를 합하여 하나의 문장이 되기에
기본의 점획들은 입체적 중봉의
선에서 이뤄져야 하므로
붓을 세워 중봉의 선(만호제착)을
자유롭게 충분히 연습한 후
한 획 한 획을 완벽하게 익힙시다.
튼튼한 기초위에 아름다운 집을 짓기 위해서는
좋은 재목으로 다듬고 깎듯이….

〈기본획 Ⅰ〉

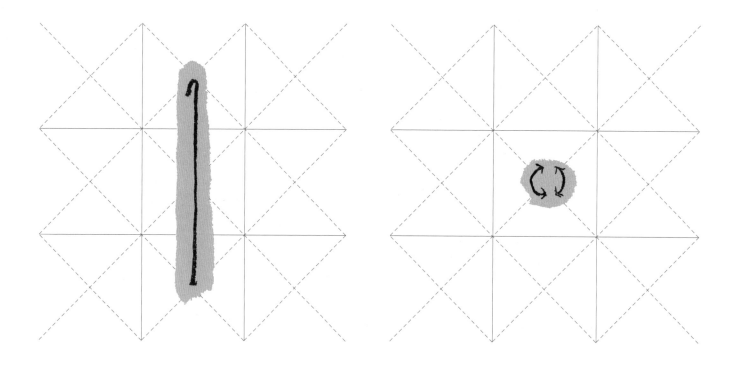

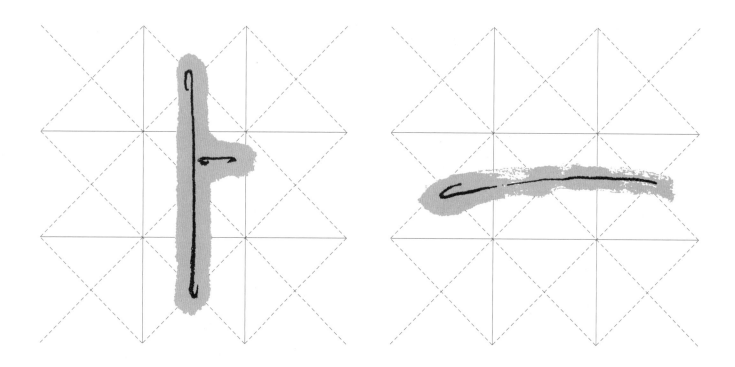

▲ 기본 획을 구궁형식에 맞춰 한 획 속에 직선과 곡선, 선과 획의 각도를 이해하고
 중봉을 중심으로 좌우측 모양을 관찰할 수 있습니다.

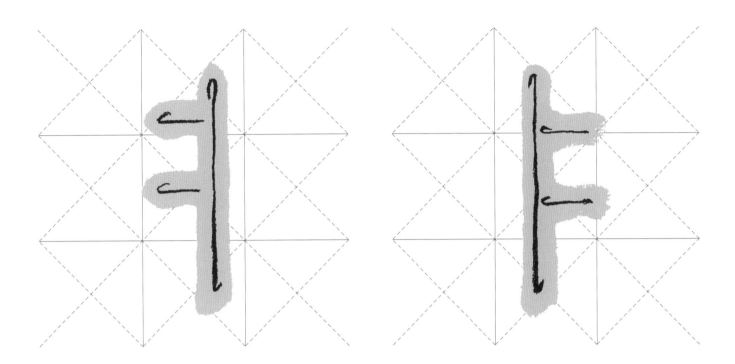

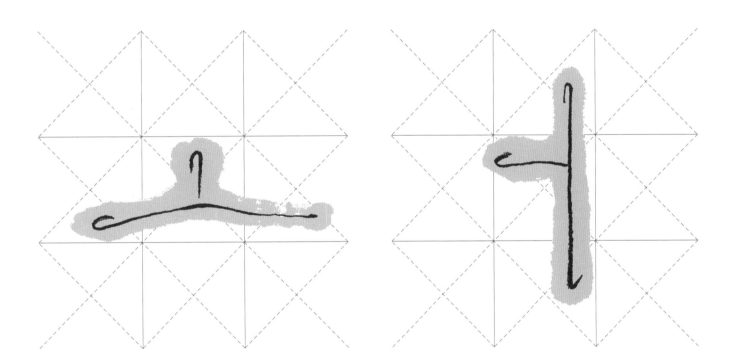

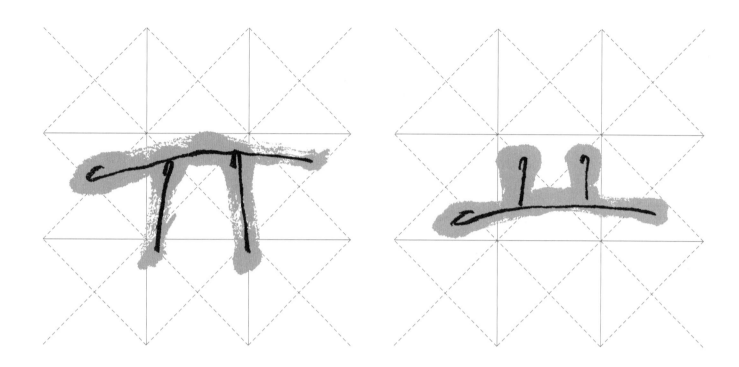

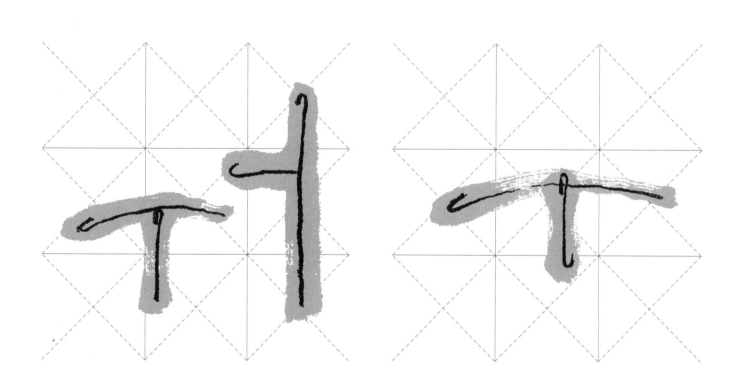

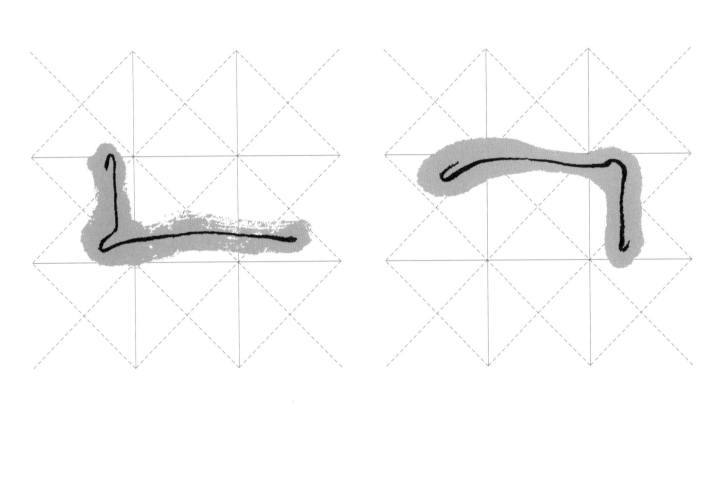

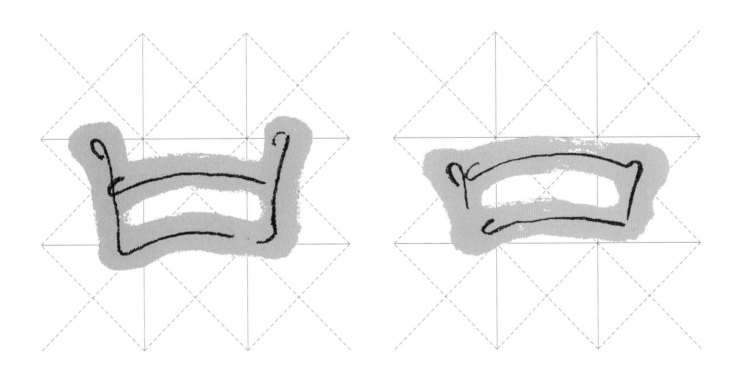

(기본획 I)

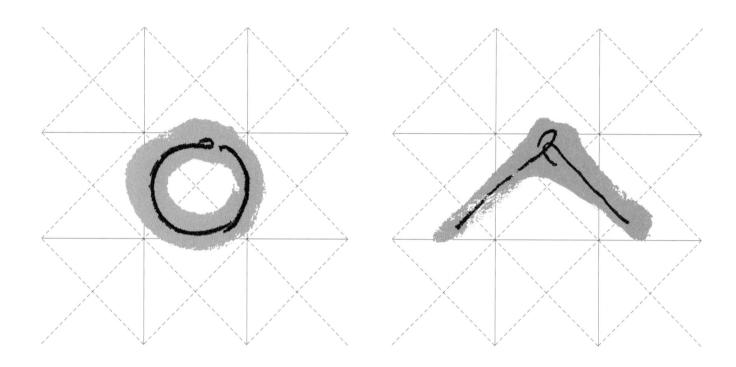

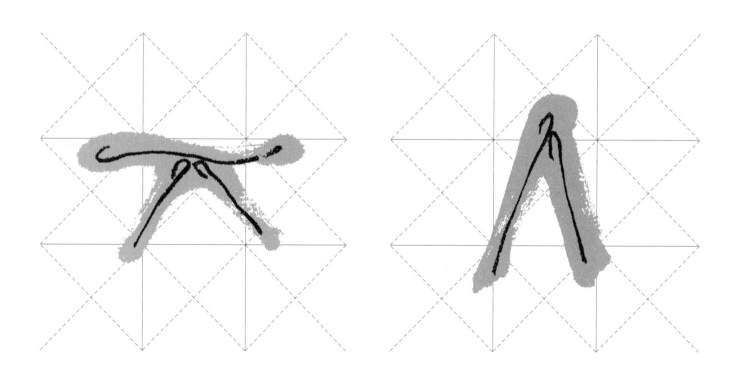

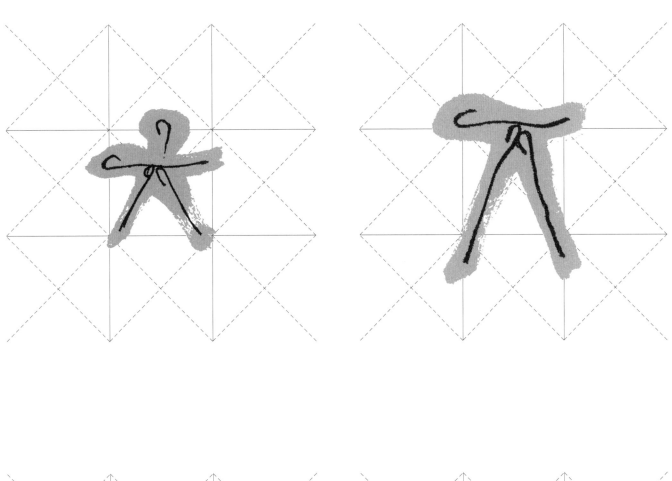

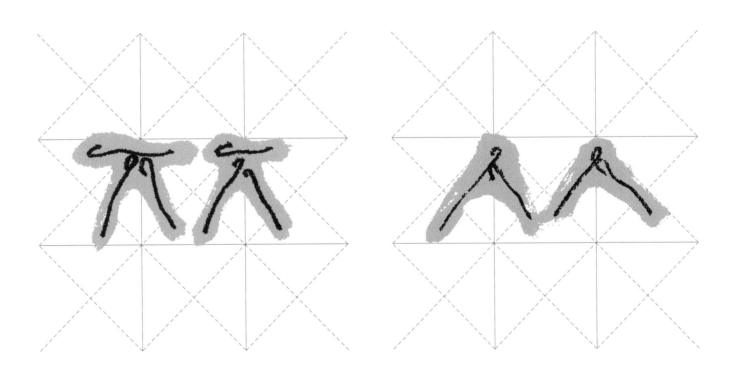

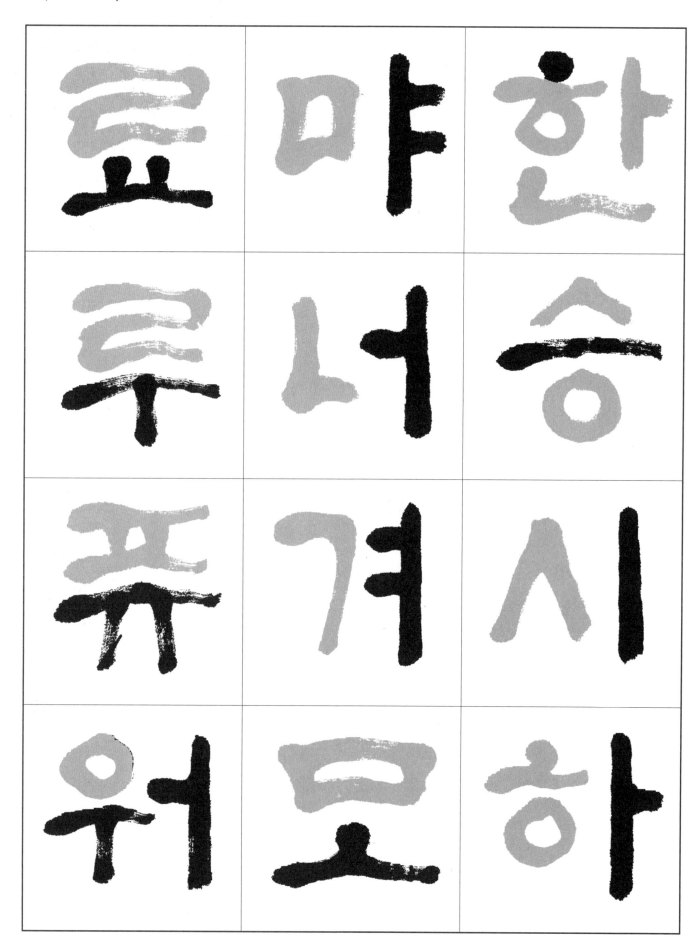

▲기본 획을 충분히 연습하고 자획의 쓰임 부분을 익힐 수 있습니다.

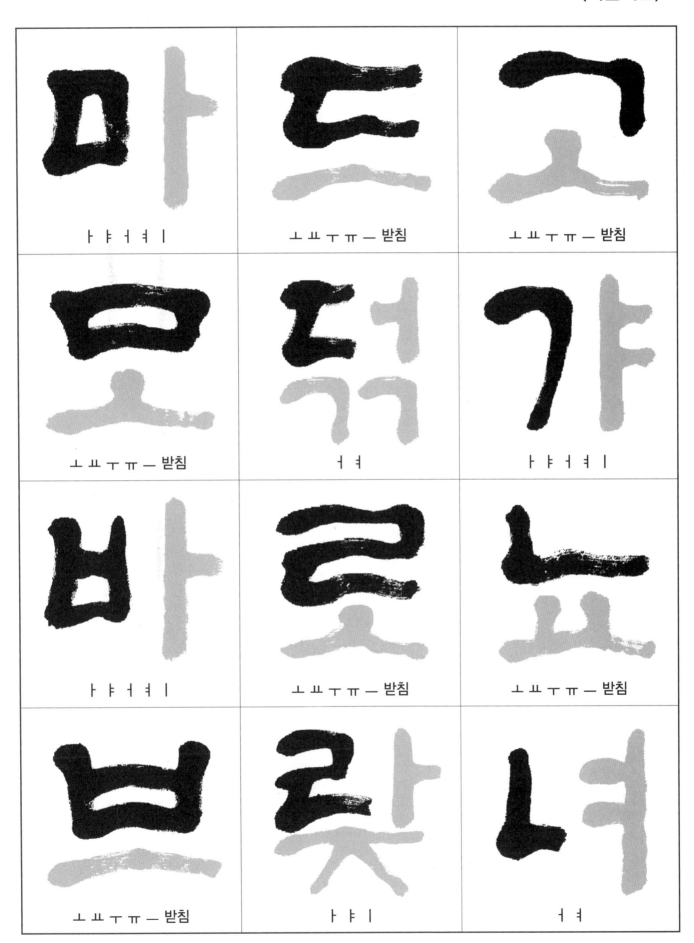

ㅏㅑㅓㅕㅣ

ㅗㅛㅜㅠㅡ 받침

ㅗㅛㅜㅠㅡ 받침

ㅗㅛㅜㅠㅡ 받침

ㅓㅕ

ㅏㅑㅓㅕㅣ

ㅏㅑㅓㅕㅣ

ㅗㅛㅜㅠㅡ 받침

ㅗㅛㅜㅠㅡ 받침

ㅗㅛㅜㅠㅡ 받침

ㅏㅑㅣ

ㅓㅕ

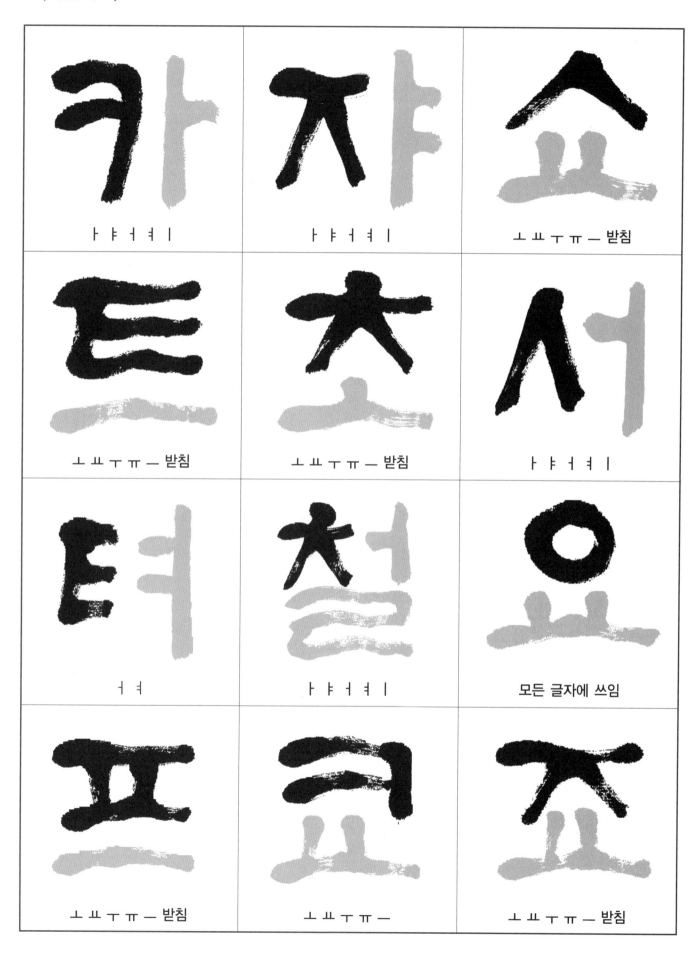

카	쟈	쇼
ㅏ ㅑ ㅓ ㅕ ㅣ	ㅏ ㅑ ㅓ ㅕ ㅣ	ㅗ ㅛ ㅜ ㅠ ㅡ 받침
트	츠	서
ㅗ ㅛ ㅜ ㅠ ㅡ 받침	ㅗ ㅛ ㅜ ㅠ ㅡ 받침	ㅏ ㅑ ㅓ ㅕ ㅣ
텨	철	요
ㅓ ㅕ	ㅏ ㅑ ㅓ ㅕ ㅣ	모든 글자에 쓰임
프	킈	죠
ㅗ ㅛ ㅜ ㅠ ㅡ 받침	ㅗ ㅛ ㅜ ㅠ ㅡ	ㅗ ㅛ ㅜ ㅠ ㅡ 받침

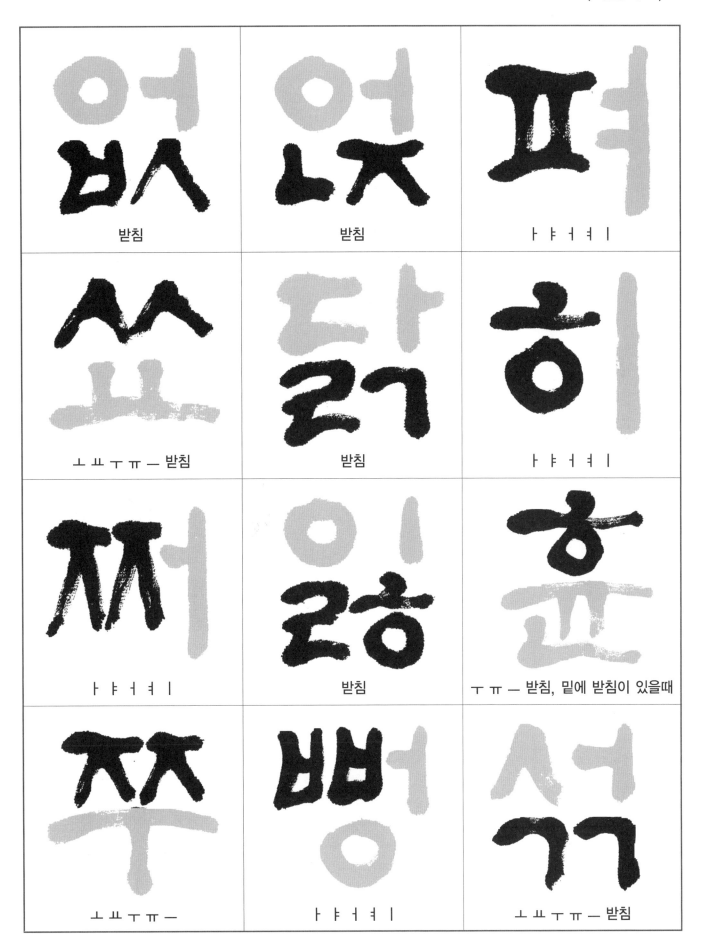

받침	받침	ㅏ ㅑ ㅓ ㅕ ㅣ
ㅗ ㅛ ㅜ ㅠ ㅡ 받침	받침	ㅏ ㅑ ㅓ ㅕ ㅣ
ㅏ ㅑ ㅓ ㅕ ㅣ	받침	ㅜ ㅠ ㅡ 받침, 밑에 받침이 있을때
ㅗ ㅛ ㅜ ㅠ ㅡ	ㅏ ㅑ ㅓ ㅕ ㅣ	ㅗ ㅛ ㅜ ㅠ ㅡ 받침

보화정

고체

관찰의 도우미

아무리 좋은 재질과 재목을 가졌다하여도
아름다운 집을 짓기 위해서는
균형이 맞아야 합니다.
균형미는 조화입니다.
조화는 마음을 편안하게 하면서 안정감을 줍니다.
길고 짧고, 넓고 좁고, 굵고 가늘고,
이 모든 것들은 절대성 보다는 상대성이 더 크지요.
검정과 흰색의 조화 속에서
이 모든 것들이 우리의 눈을 속이고 있습니다.
세심한 관찰력으로 착시현상에 유혹 당하지 않는
역지사지의 입장도 필요합니다.
아름다움이 조화롭지 못하면
더 예쁜 글자들을 낳을 수 없기 때문입니다.
이들의 도우미가 바로 구궁지입니다.

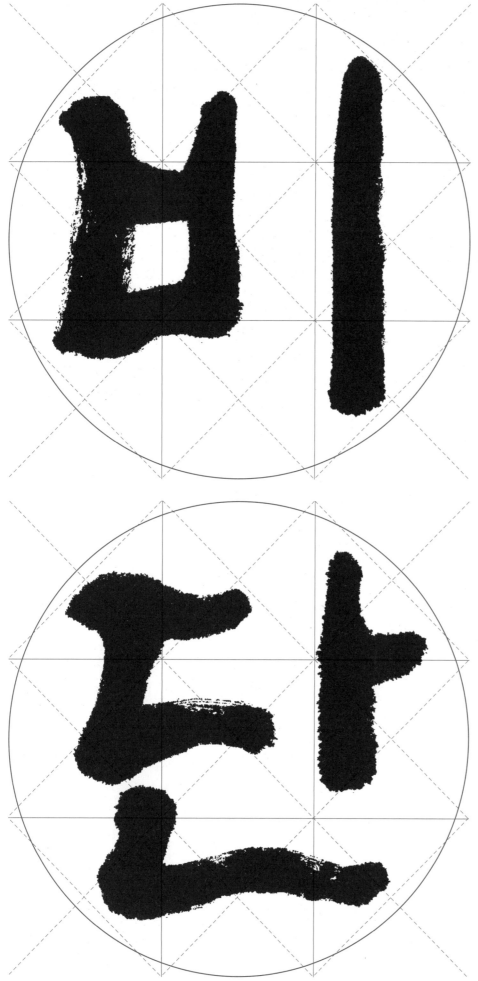

원본 60% 확대

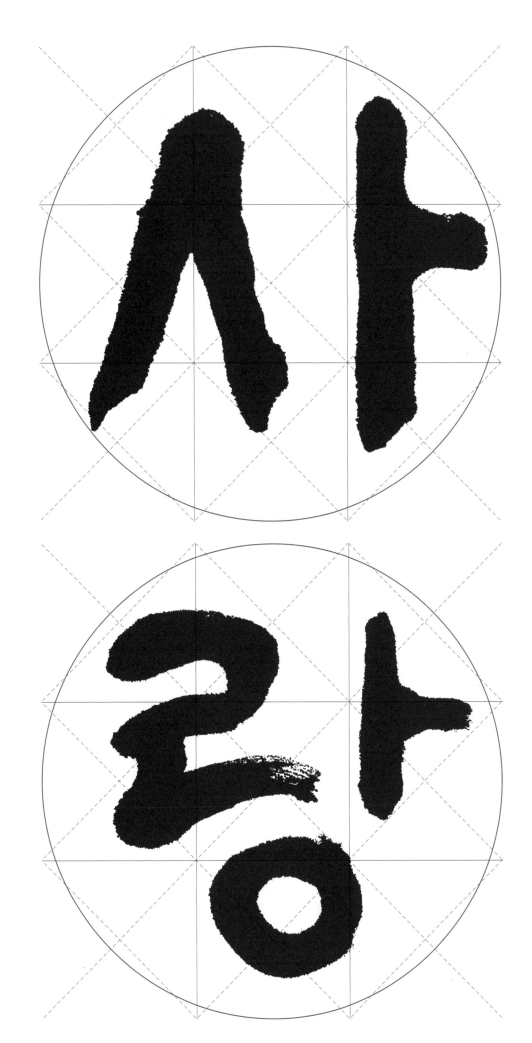

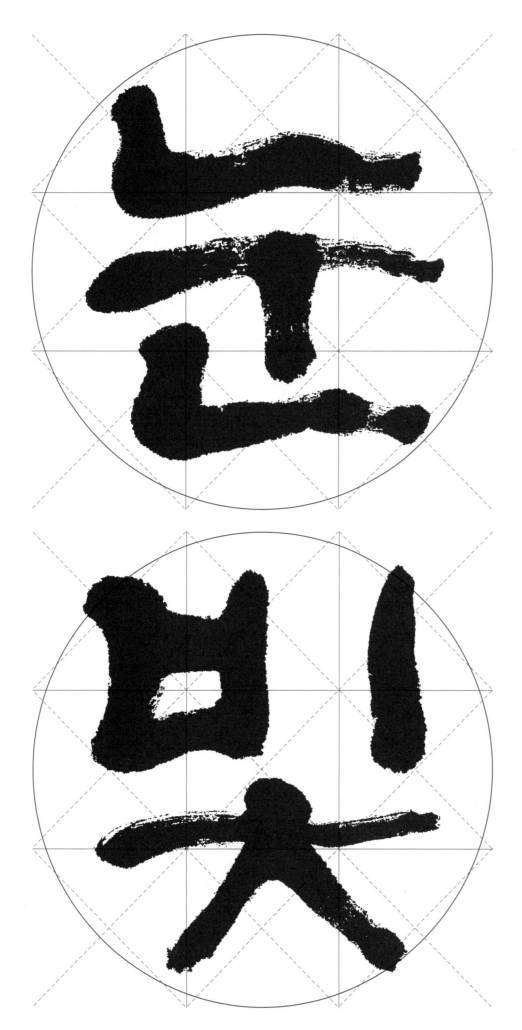

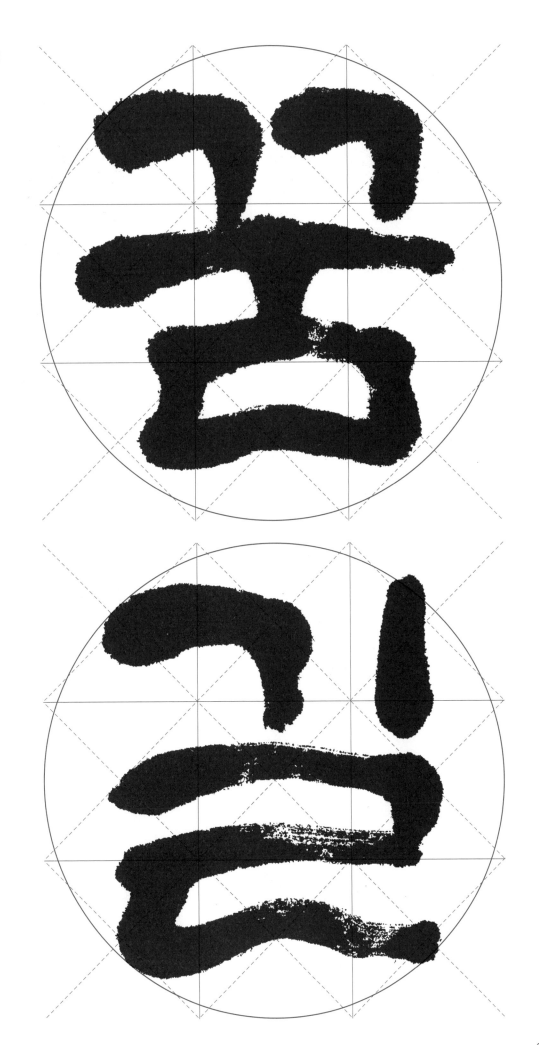

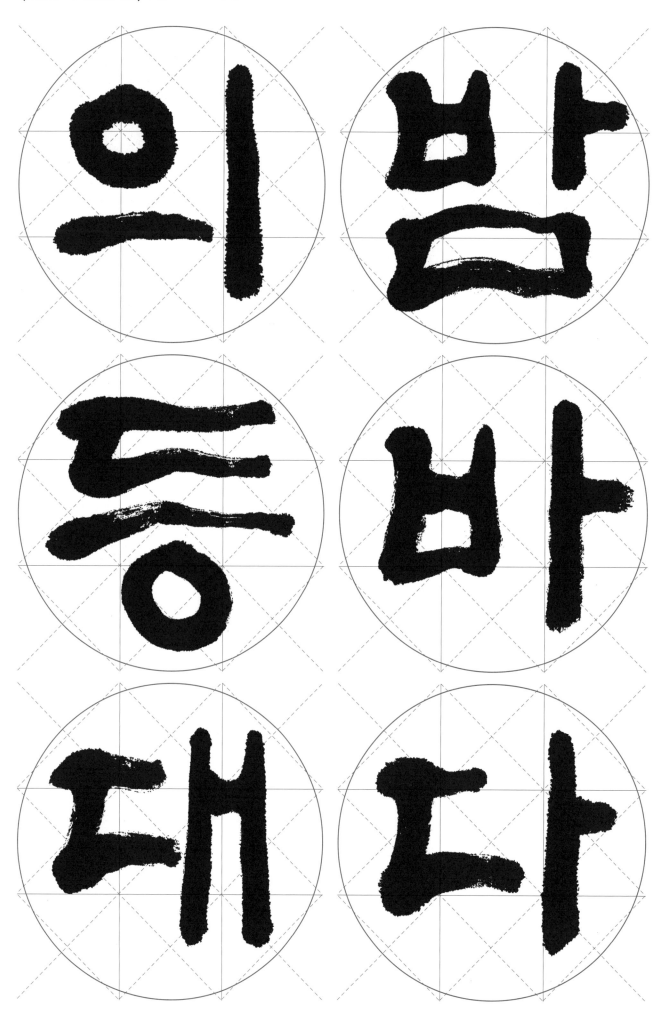

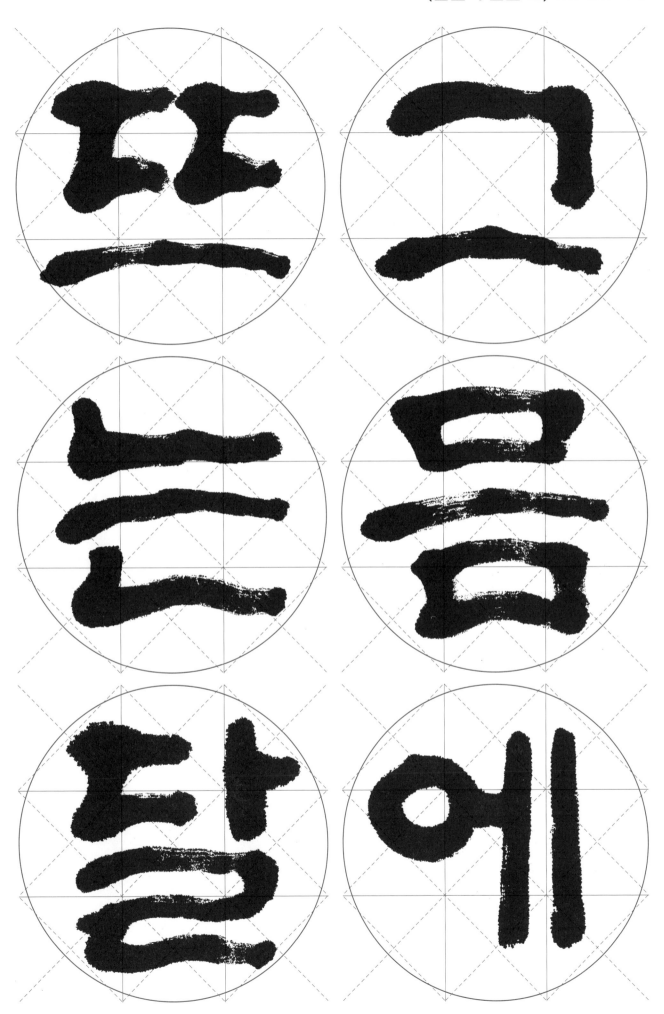

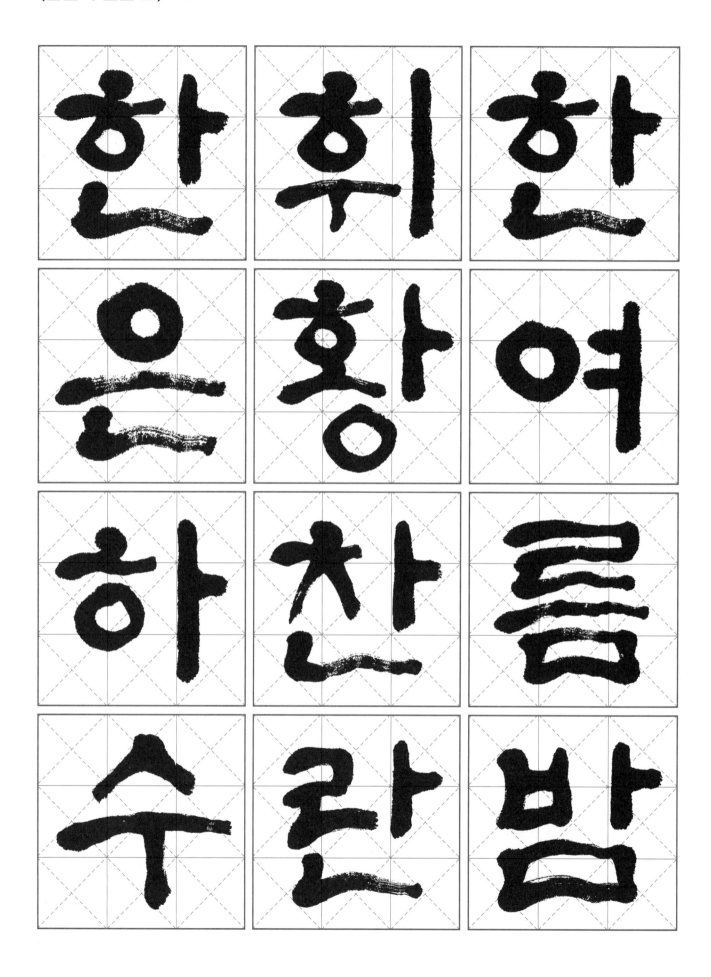

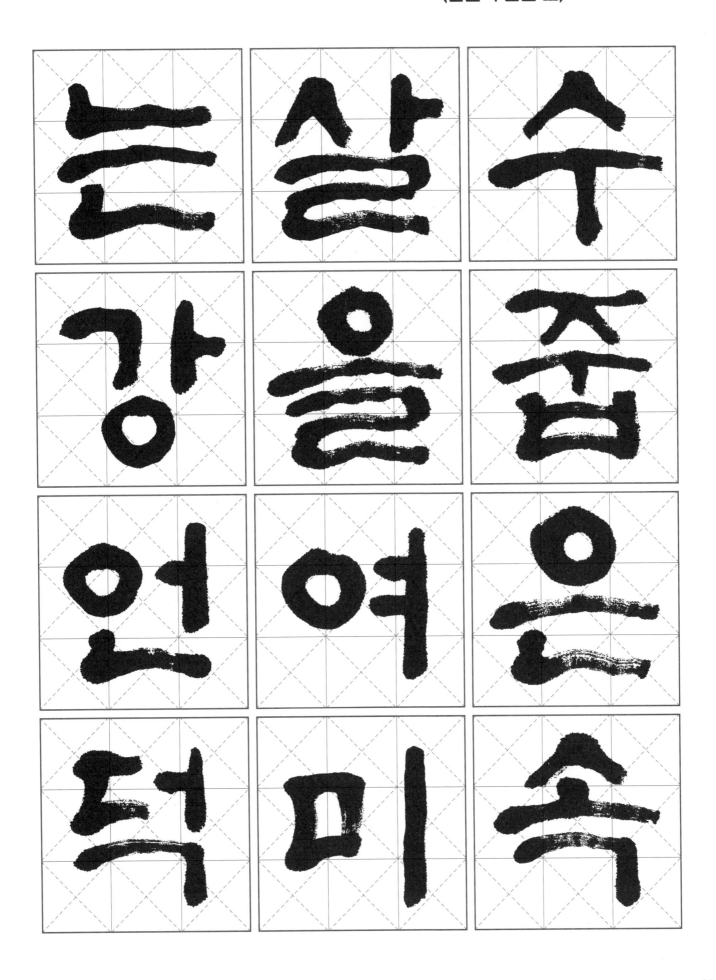

상룡정

고 체

영원한 성찰

선택한 내용을 배려와 양보의 미덕으로
자간을 배열하고,
작품 속에 시냇물이 흐르듯 한
리듬이 살아 있어야 합니다.
마음속 지필묵에 묻어있어야 함으로
글씨가 가는 과정은 고난과 형극의
길이므로 초심을 잃지 않고 목표한
지점에 욕심 없이 도달해야 합니다.

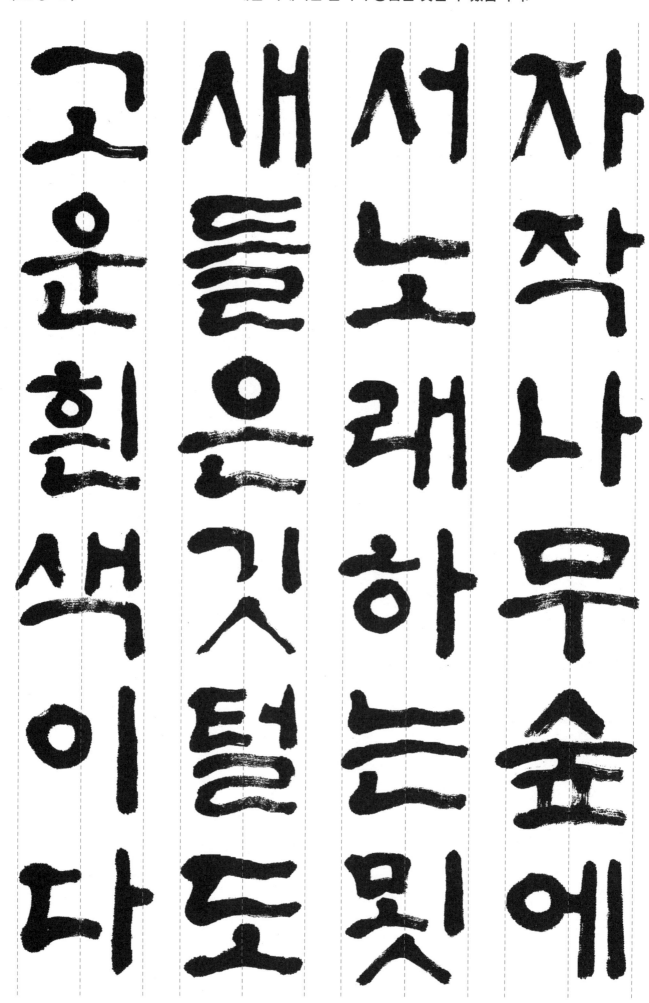

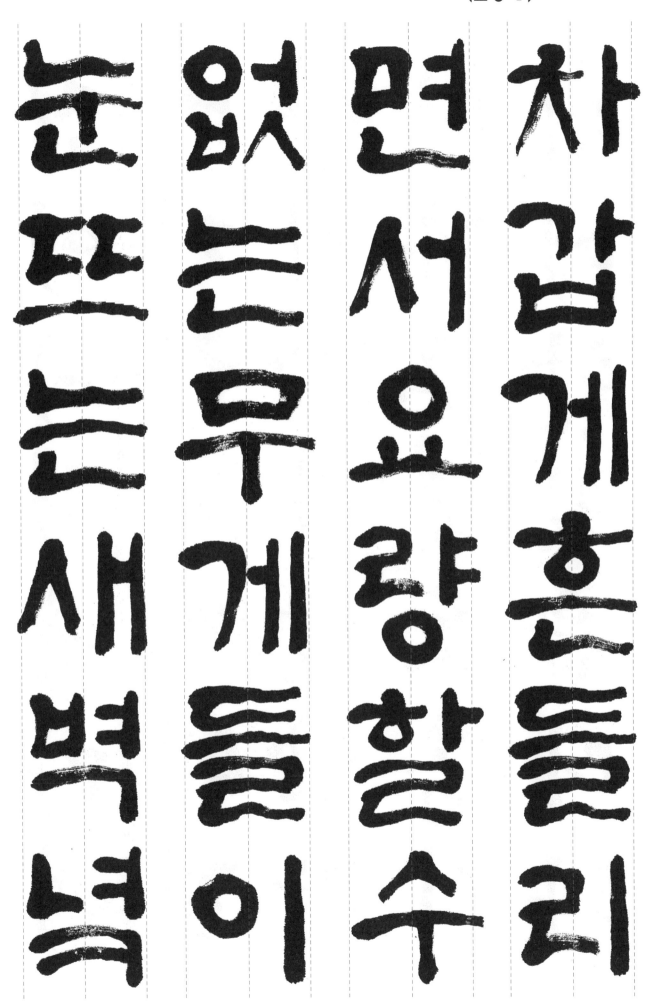

차갑게 혼들리

면서요 량할 수

없었는 무게 들이

눈뜨는 새벽 녘

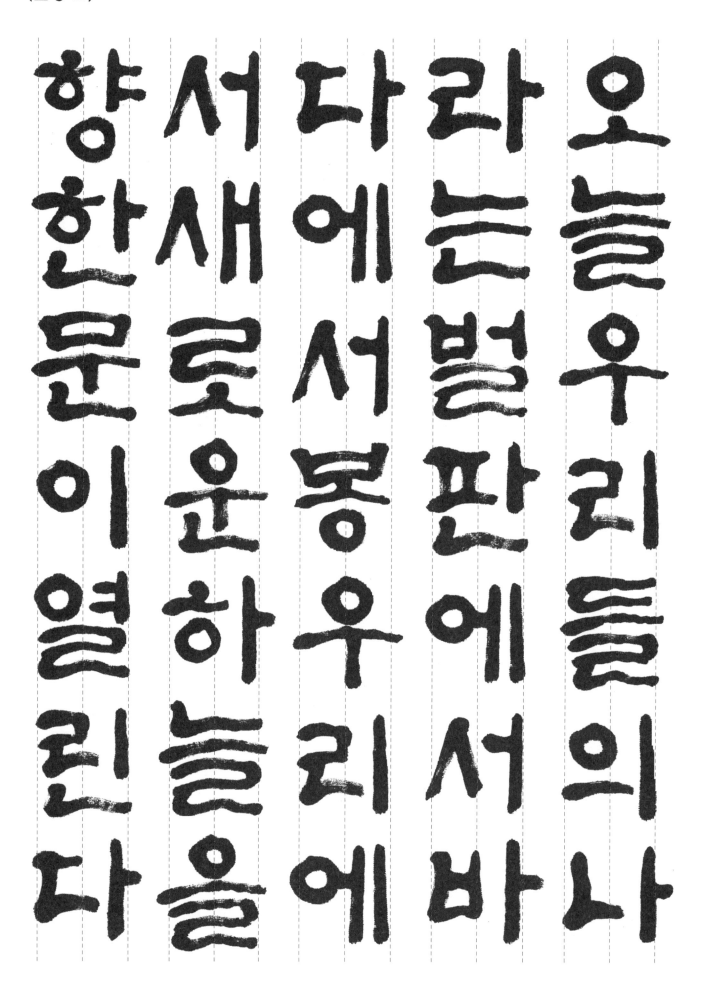

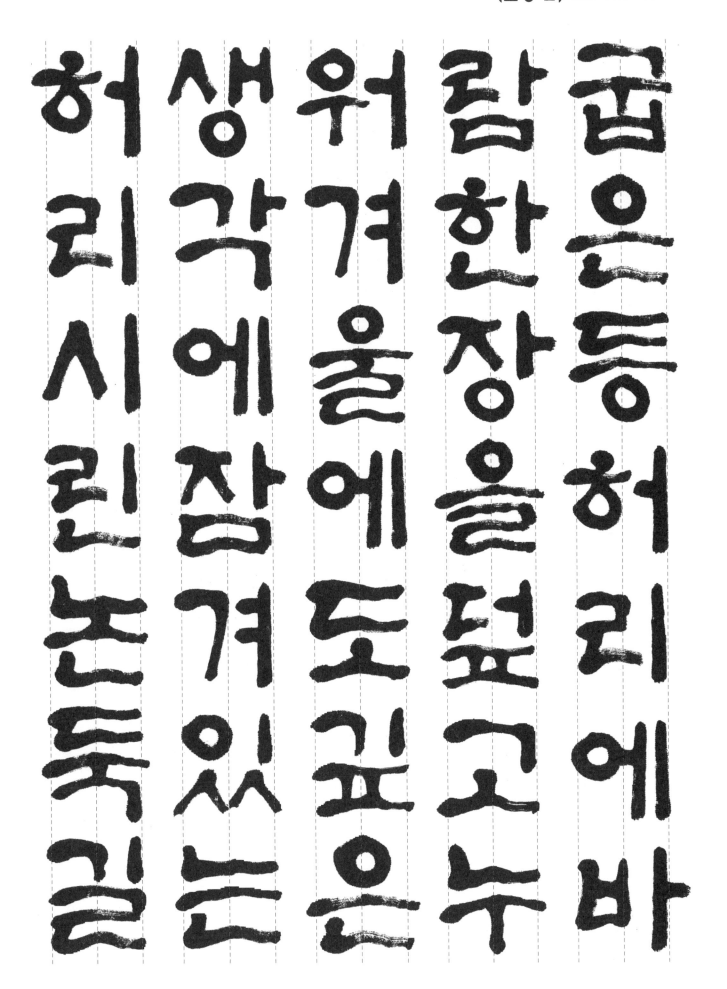

꿈은동허리에바
람한장을덮고누
위겨울에도고운
생각에잠겨있는
허리시린논둑길

(문장 Ⅲ) 원본 60% 축소　▼ 두 내림선에 맞춰 글자의 위치를 찾아 고체의 특성을 살릴 수 있습니다.

달빛 등에 지고 수풀 속 바위 틈을 오르면서 살갗에 떠오르는 비누 냄새를 맡던 어린 날의 가을을 그와 함께 웃게 해주세요

어깨 위로 선달의 삭엽이 지는 고향 가는 길을 옛날처럼 지키고 있는 나무들은 밤새껏 켜들고 있던 보름달을 내려놓았다

백합뜰의아침에는전설울신

화로키워내는천송이가넘는

해가뜨고신화는마침내한점

시상감청자에담겨면바다의

파도를달래는눈물이되고대

룩으로불어가는바람을이끌

어상형나비가춤추던꿈속에

서역사의꽃밭을일궈낸다

총 습 가 다 의 둔 운 봄
명 이 을 시 쓸 함 편 에
한 이 처 한 라 성 지 는
한 산 럼 번 타 보 를 산
눈 하 가 내 너 다 쓰 수
으 에 습 다 스 더 고 유
로 가 조 보 의 우 운 노
예 득 일 아 여 령 동 랗
견 할 우 라 문 찬 장 게
해 내 리 그 줄 여 에 눈
보 리 의 리 기 름 묻 물
아 일 모 고 를 날 어 겨
라 을

▶ 길잡이 노릇을 한 선은 숲 속으로 사라졌습니다. 혼자 가는 산길이 험할지라도 가야만 합니다.

머나먼 석산의 준령을 숨가쁘게 넘어오듯
더디 오는 새벽을 달리고 달려서 비 오는
날에는 옷을 적시고 눈 오는 밤에는
몸이 언 채로 온몸으로 갈망하던 자유는
마침내 만난다 상처마다 붕대를 감은
모습 까칠하게 돋은 수염 바랜 뒷
골목의 목탄화제 풀대로 나부끼는 머
리카락이 잃어버린 자유가 되어 돌아
왔다 자유의 굽은 등에 마른 별빛이
아직도 선명하게 살아 있어 눈부시다

2350자 고체 원문

본서의 원본은
KS X 1001에 따른 2350자를
가로 6.3, 세로 6.3cm크기의
글자를 55% 축소시켜
가로 3.3, 세로 3.3cm로
수록했습니다

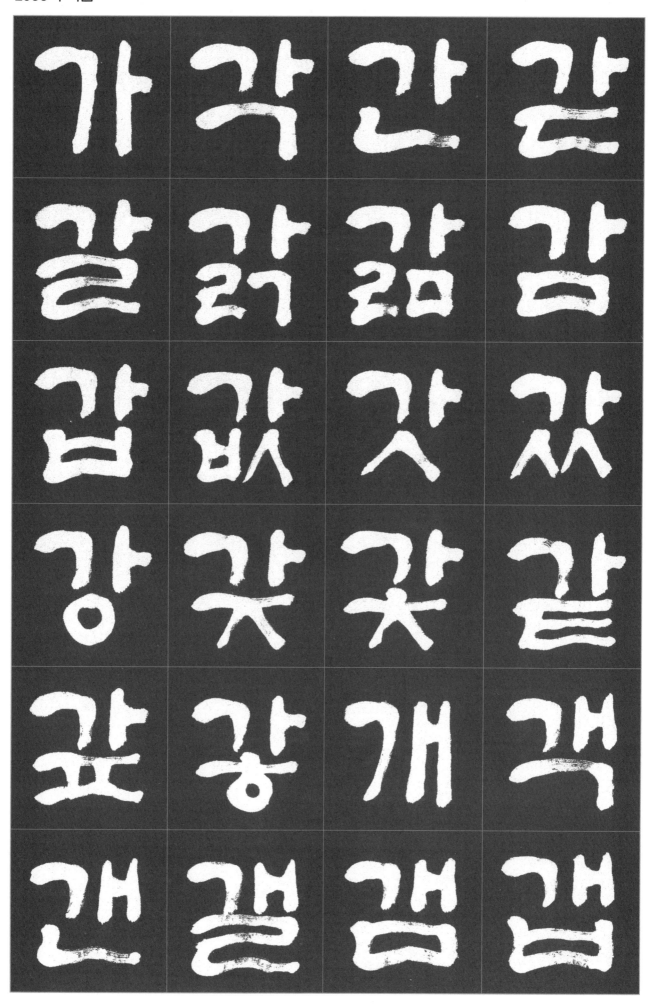

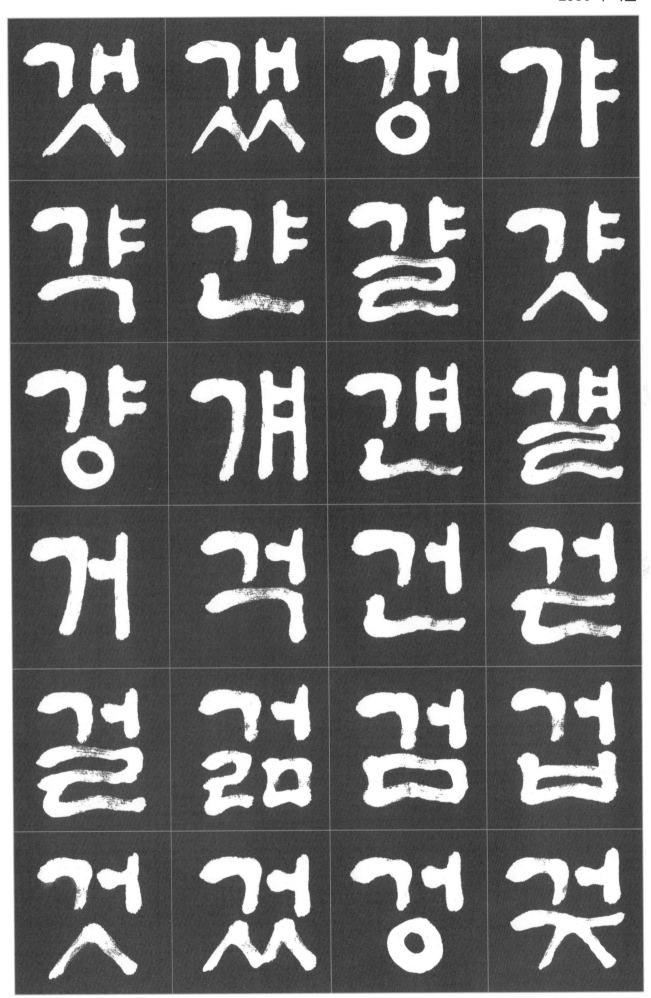

곁 꽃 꺙 게
게 곌 곕 곔
곗 곘 곙 겨
격 겪 견 곈
곌 곔 곕 곗
곘 경 곀 계

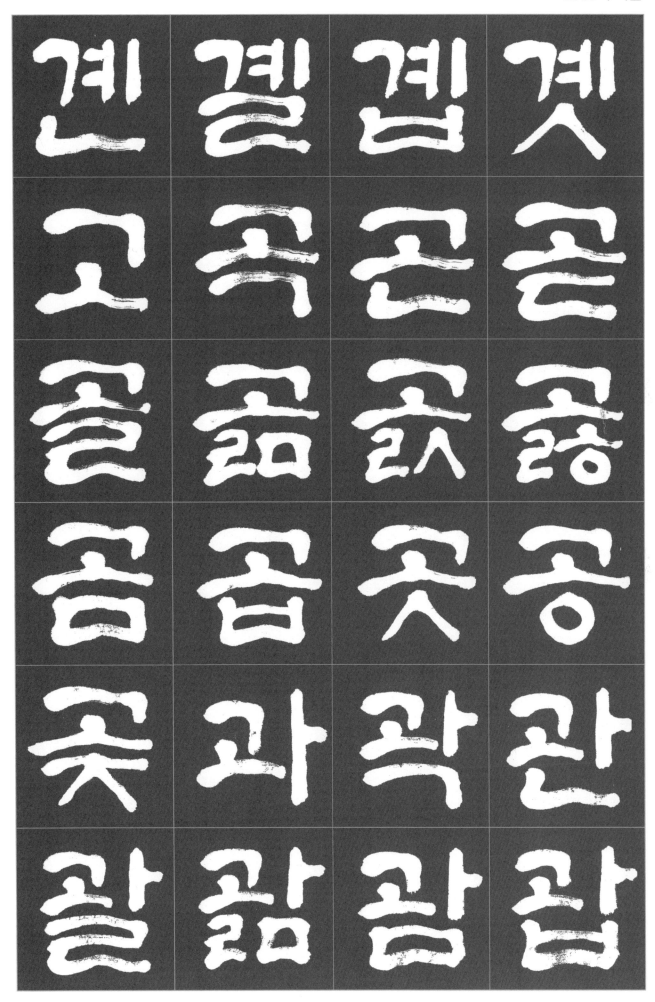

53

괏	광	괘	괜
괠	괩	괬	괭
괴	괵	괸	괼
굅	굅	굇	굉
교	굔	굘	굠
굣	구	국	군

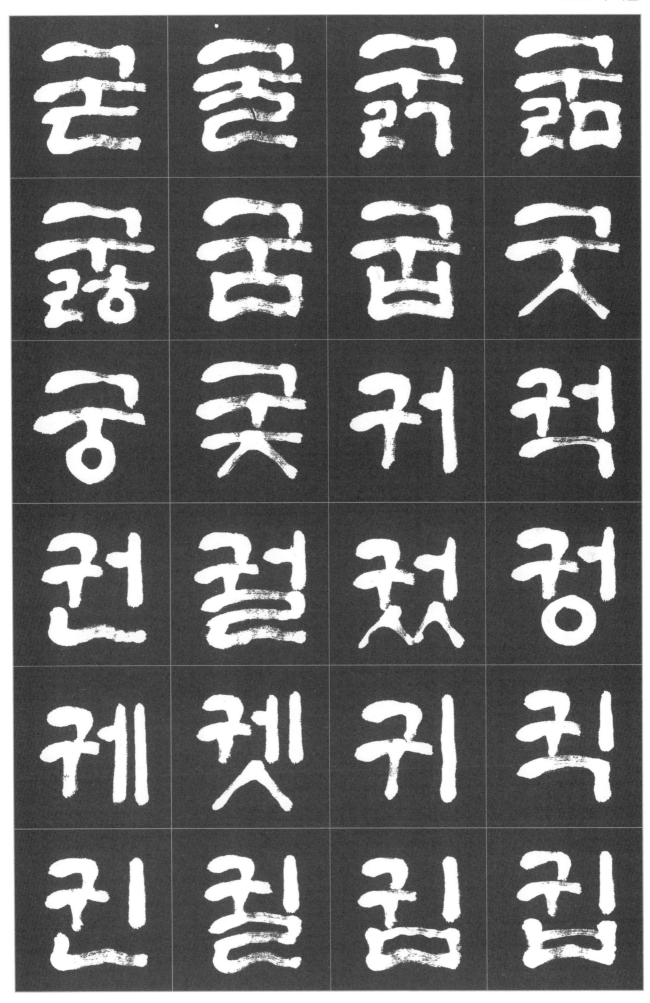

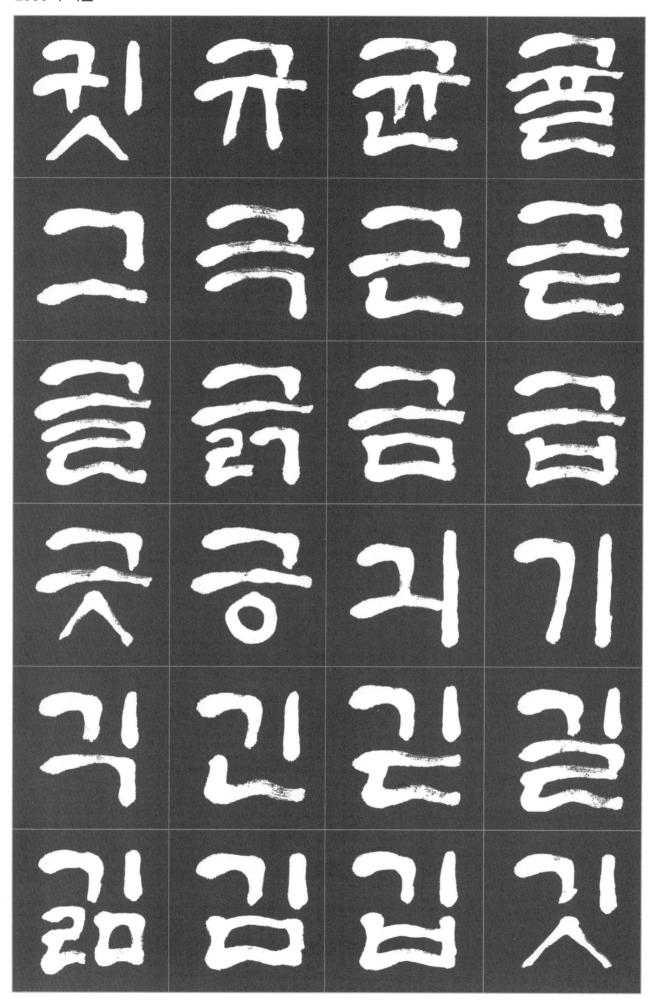

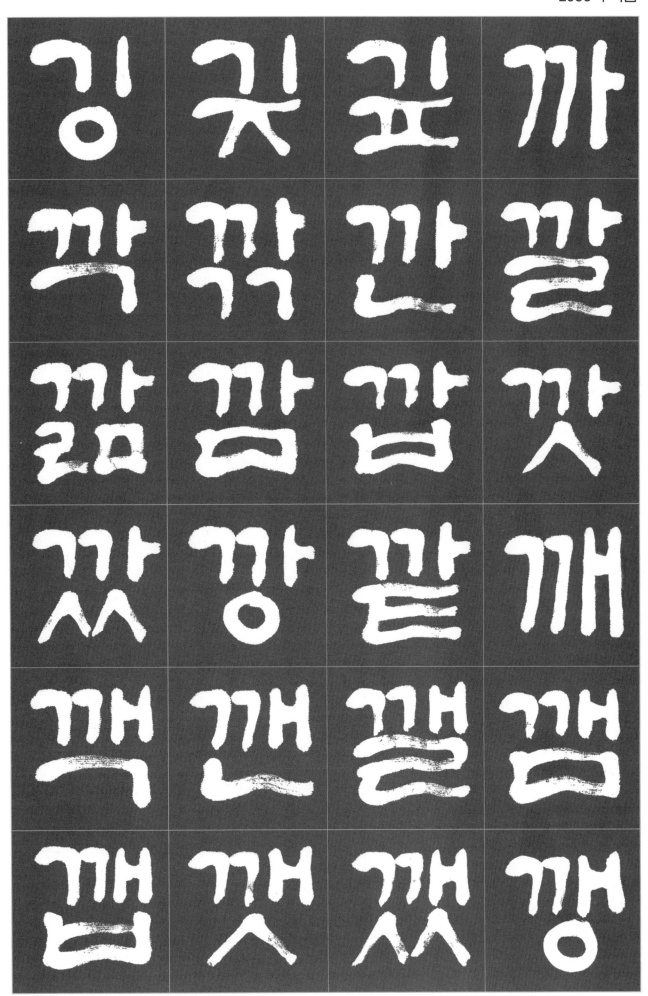

57

갸 꺄 껄 겨

겪 꺄 껀 껄

겸 껍 겄 겄

겅 께 꺼 께

껨 껐 껑 껴

껸 껄 껐 껐

껼	껰	꼬	꼭
꼰	꼲	꼴	꼼
꼽	꼿	꽁	꽂
꽃	꽈	꽉	꽐
꽜	꽝	꽤	꽥
꽹	꾀	꾄	꾈

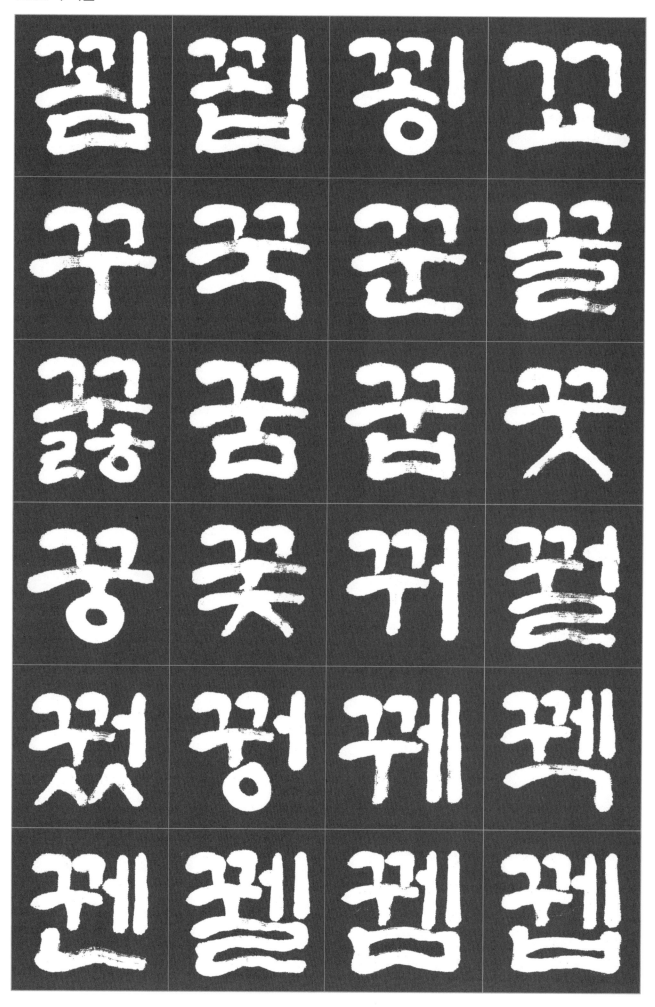

꾐 꾑 꾕 꾜
꾸 꾹 꾼 꿀
꿇 꿈 꿉 꿋
꿍 꽃 꿔 꿜
꿨 꿩 꿰 꿱
꿴 꿸 꿩 꿸

꿳	뀌	뀐	뀔
뀜	뀝	뀨	끄
끅	끈	끊	끌
끎	끓	끔	끕
끗	끙	끝	끼
끽	끼	낄	낌

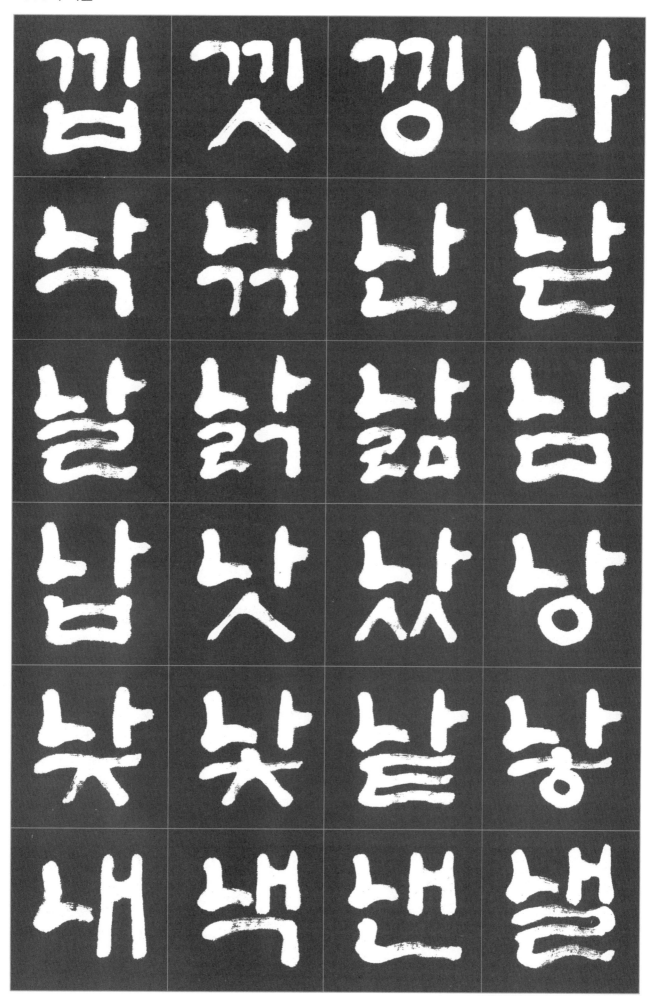

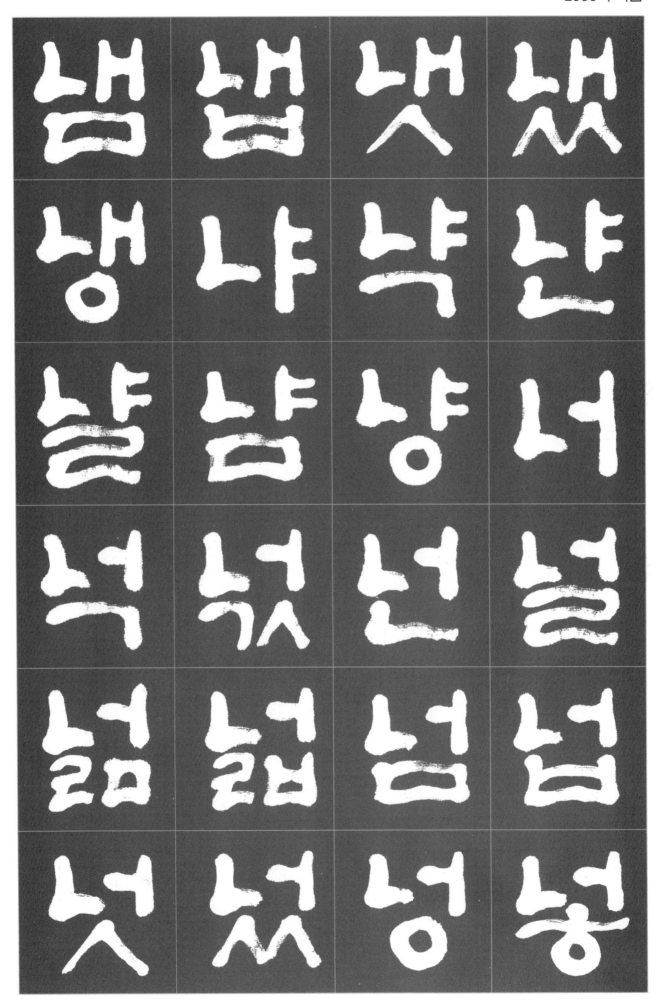

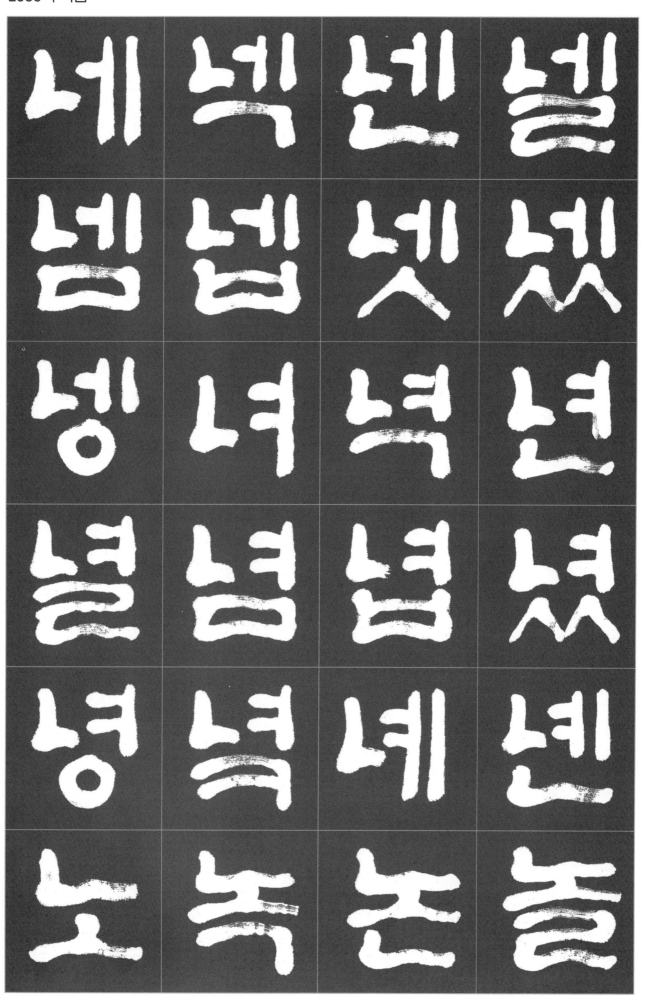

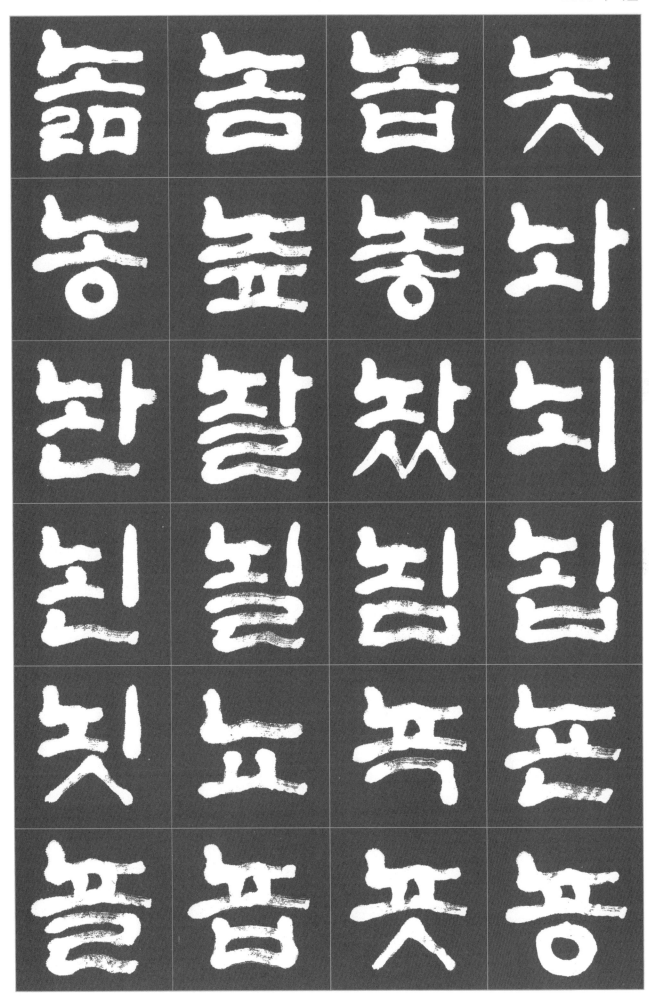

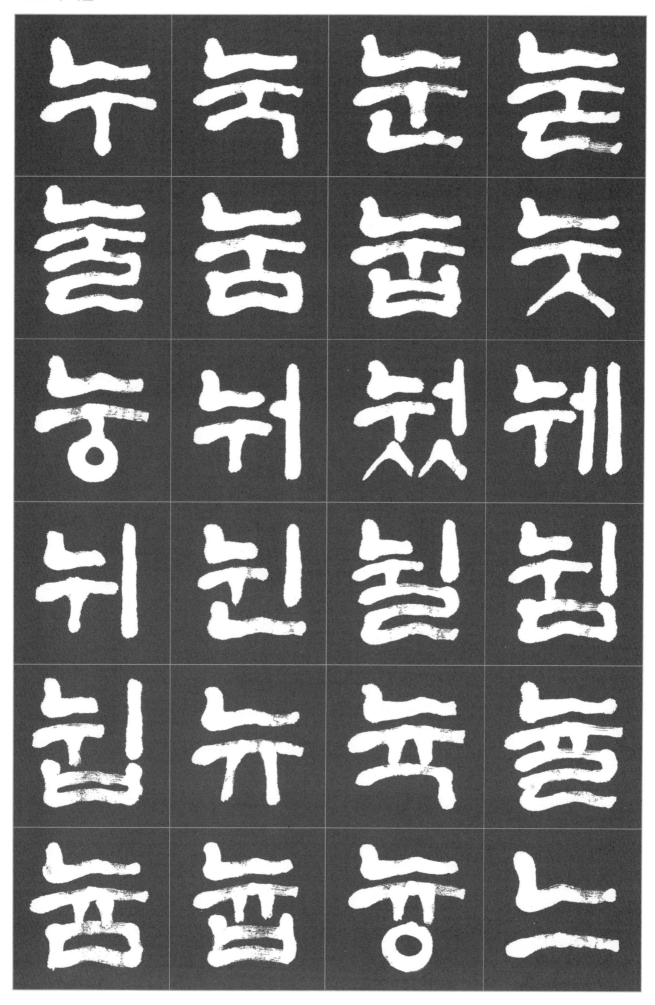

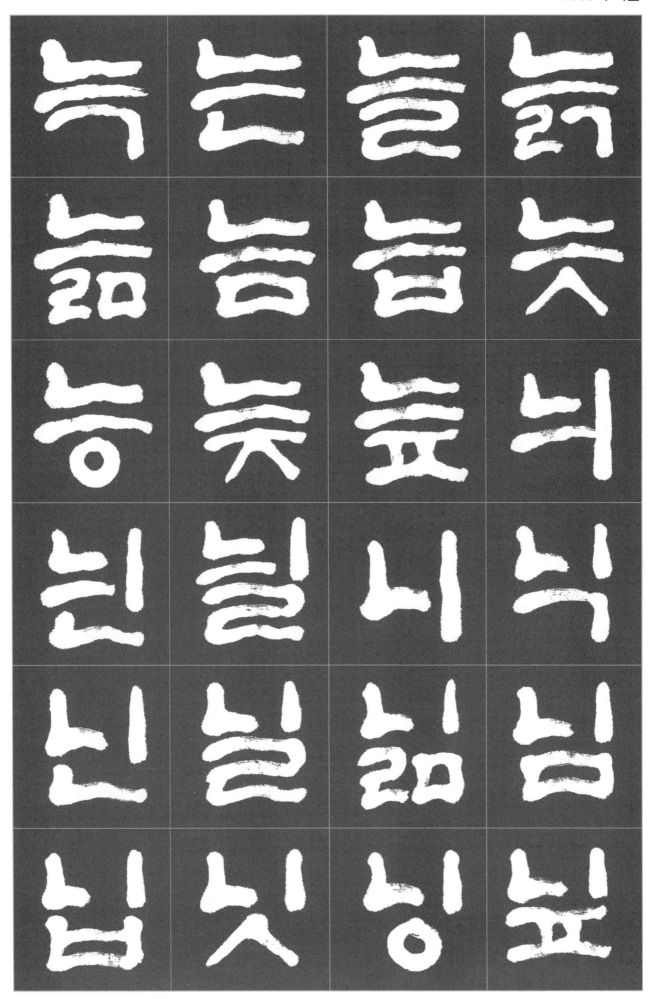

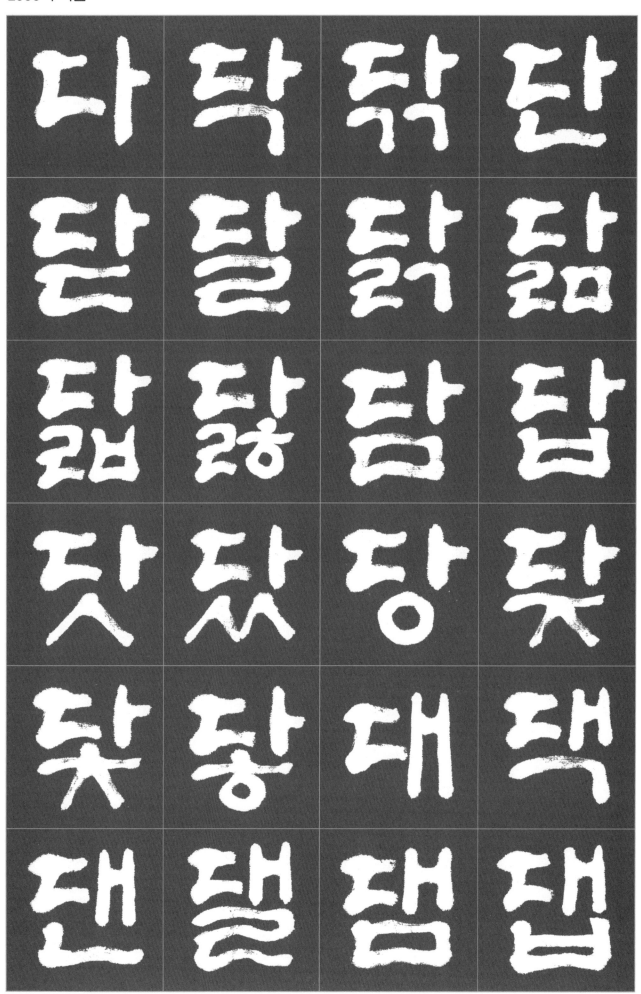

다　닦　닭　단
닫　달　닭　닮
닯　닳　담　답
닷　닸　당　닺
닻　닽　대　댁
댄　댈　댐　댑

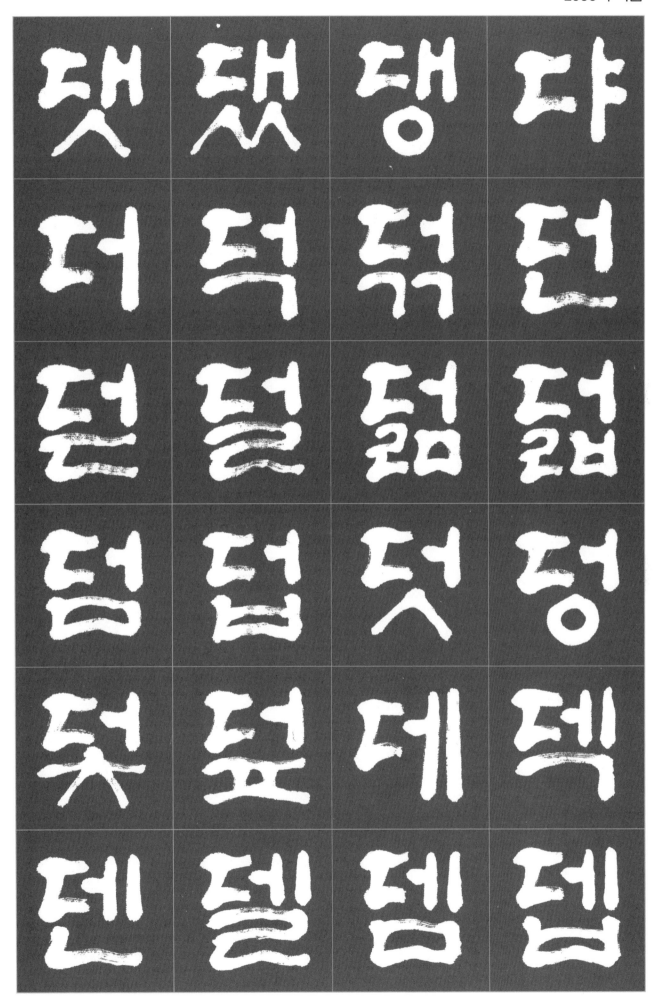

댓 댔 댕 댜
더 떡 뒊 던
덛 덜 덞 덟
덤 덥 덧 덩
덫 덮 데 덱
덴 델 뎀 뎁

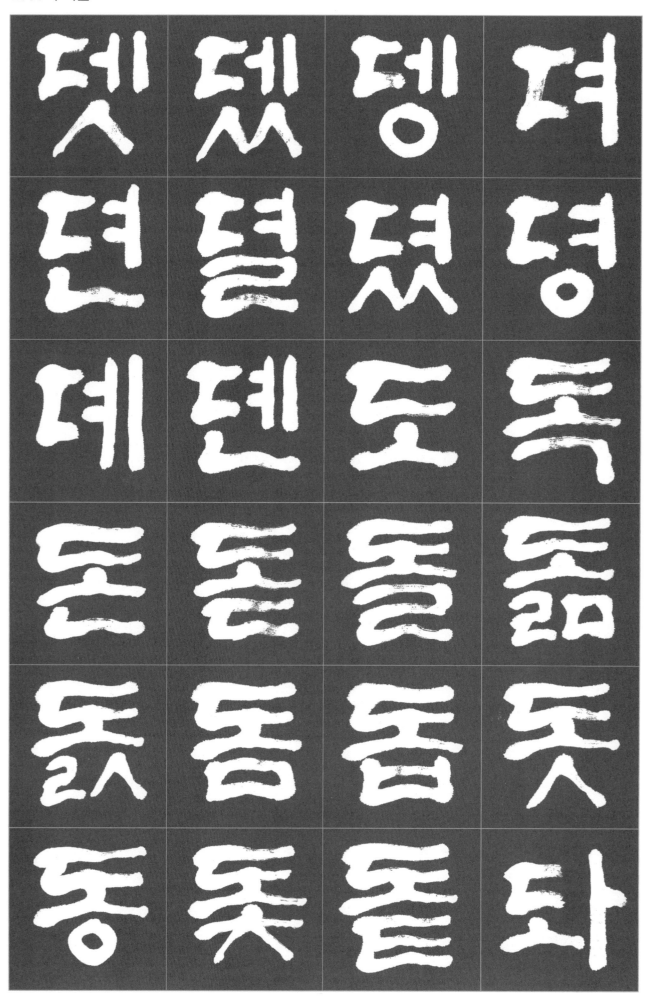

뎃 뎄 뎅 져
뎐 뎔 뎠 뎡
뎨 뎬 도 독
돈 돋 돐 돐
돔 돕 돗
동 돛 돐 돠

돤	돨	돼	됐
되	된	될	됨
됩	됫	됴	두
둑	둔	둘	둠
둡	둣	둥	둬
뒀	뒈	뒝	뒤

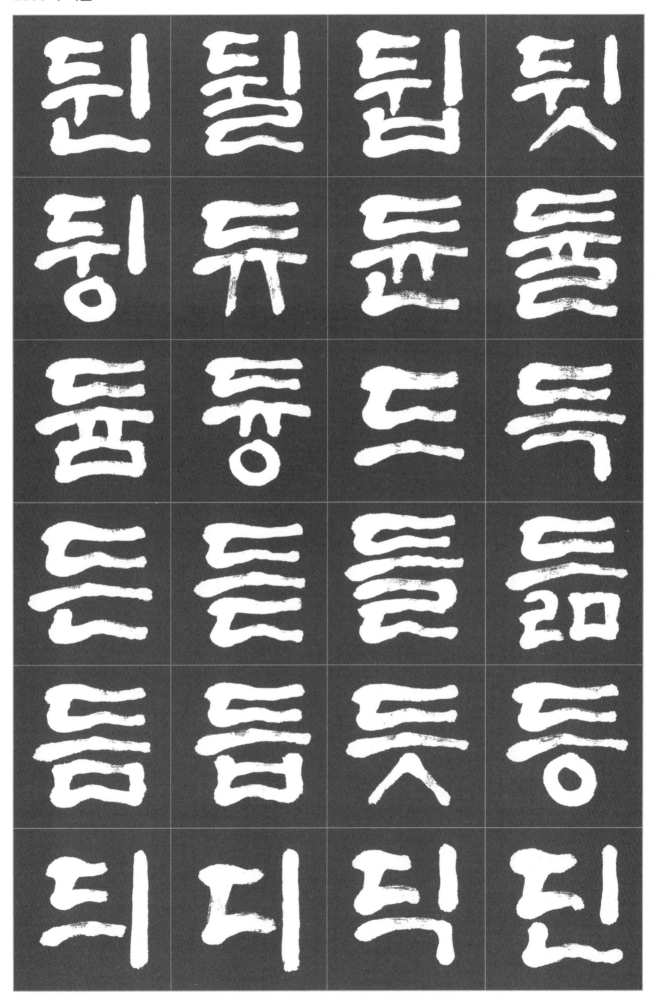

떠	쪘	또	똑
똔	똘	똥	똿
뙁	뙈	뙤	뙨
뚜	뚝	뚠	뚤
뚱	뚬	뚱	뚸
뛰	뛴	뛸	뜀

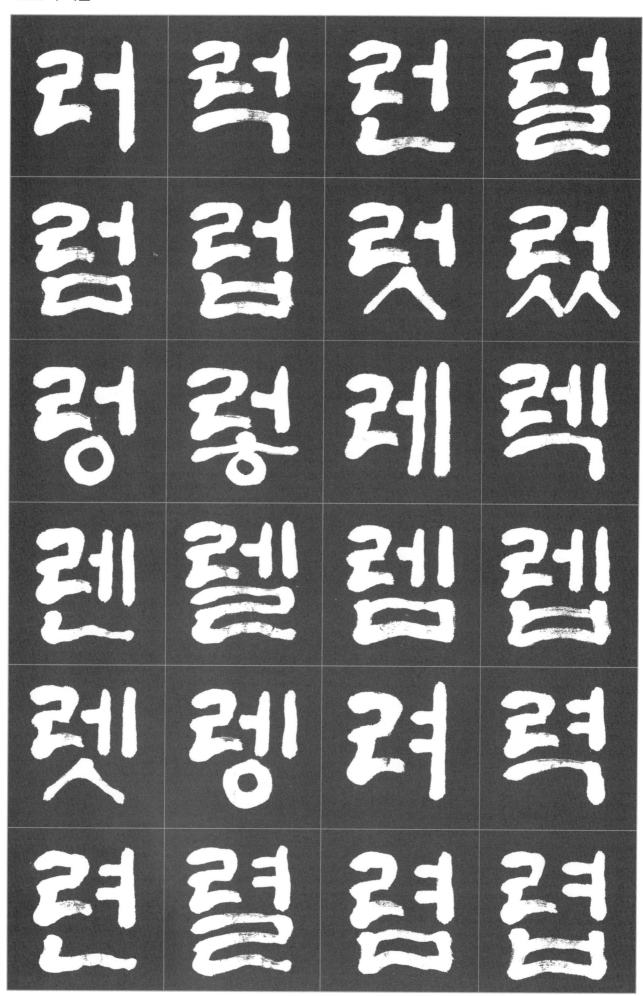

러 력 련 럴
렴 럽 럿 렀
령 렿 레 렉
렌 렐 렘 렙
렛 렝 려 력
련 렬 렴 렵

렷 렸 령 례
례 렙 렛 로
록 론 롤 롬
롭 롯 롱 좌
좐 쾅 쾠 뢰
뢴 룉 룀 룀

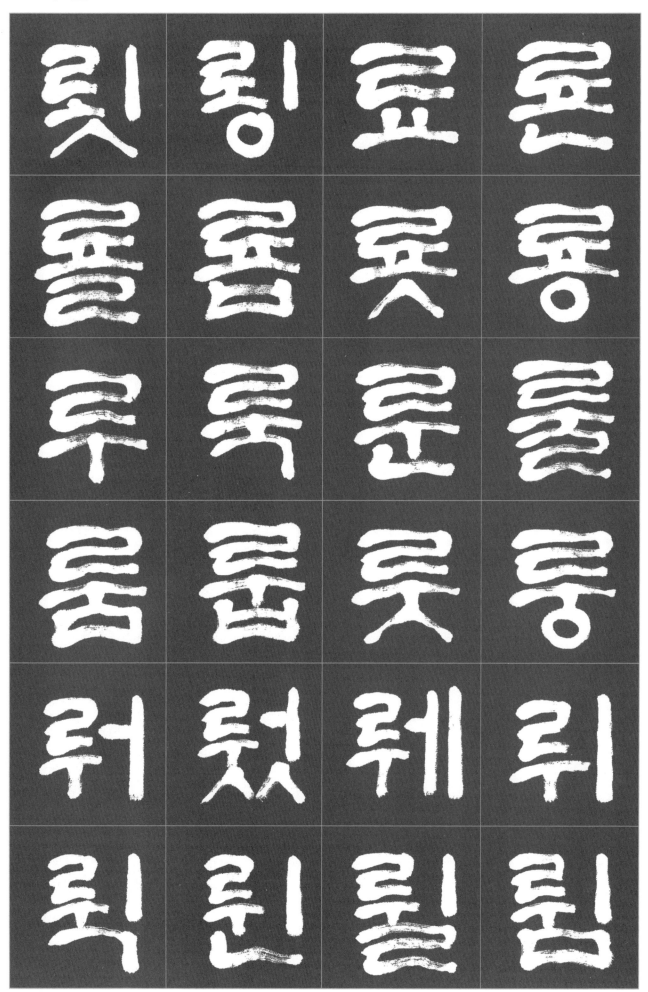

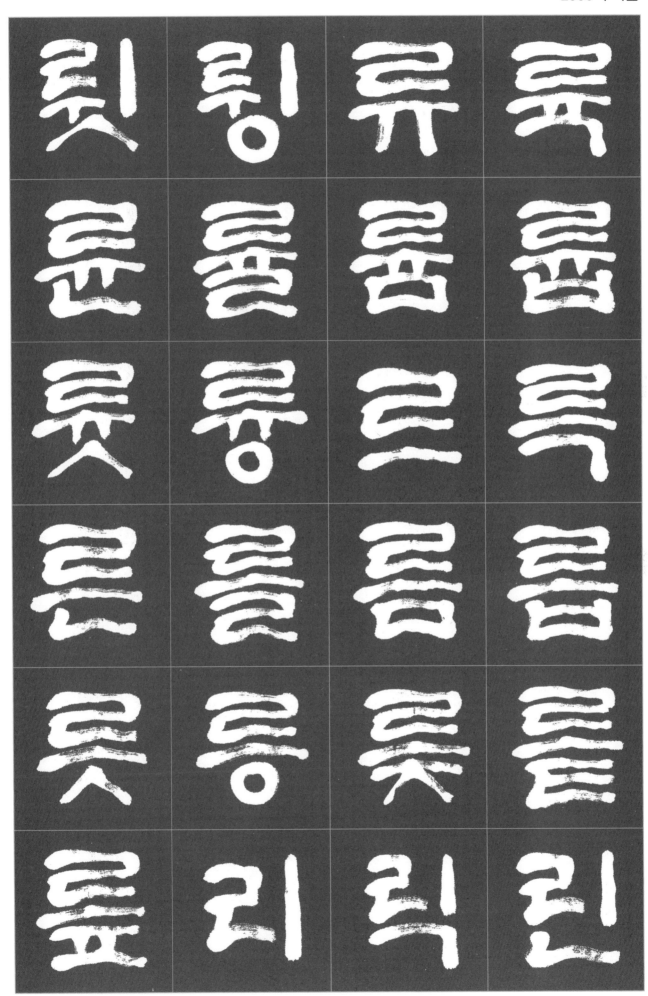

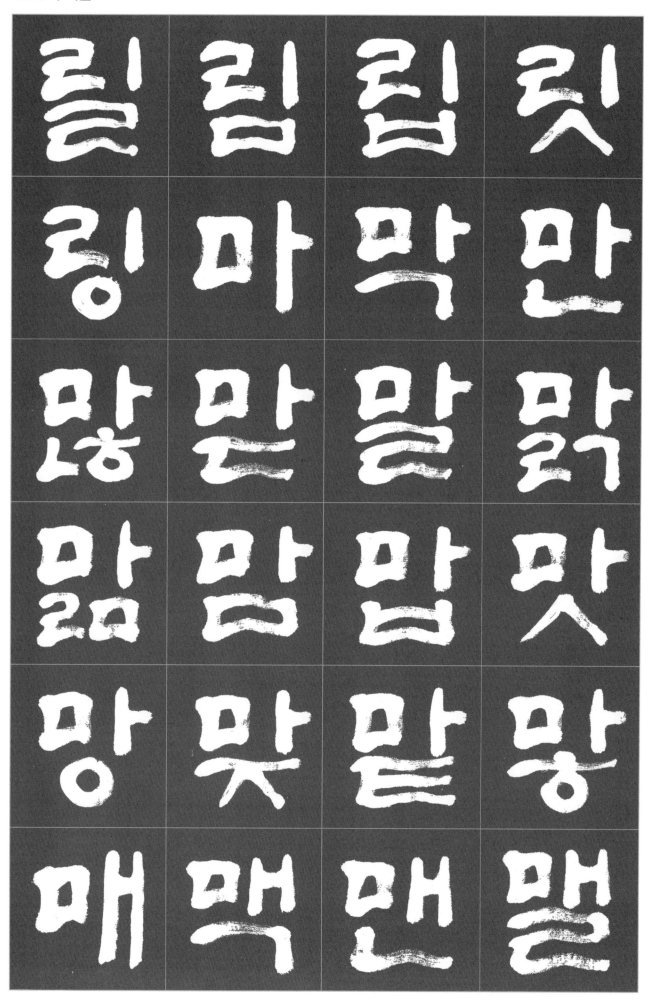

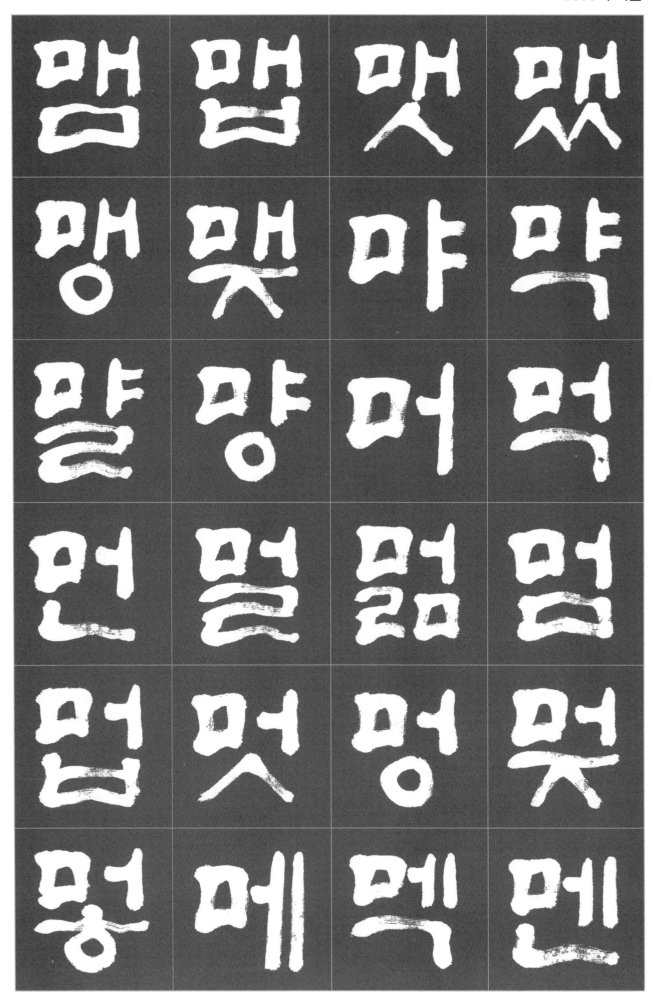

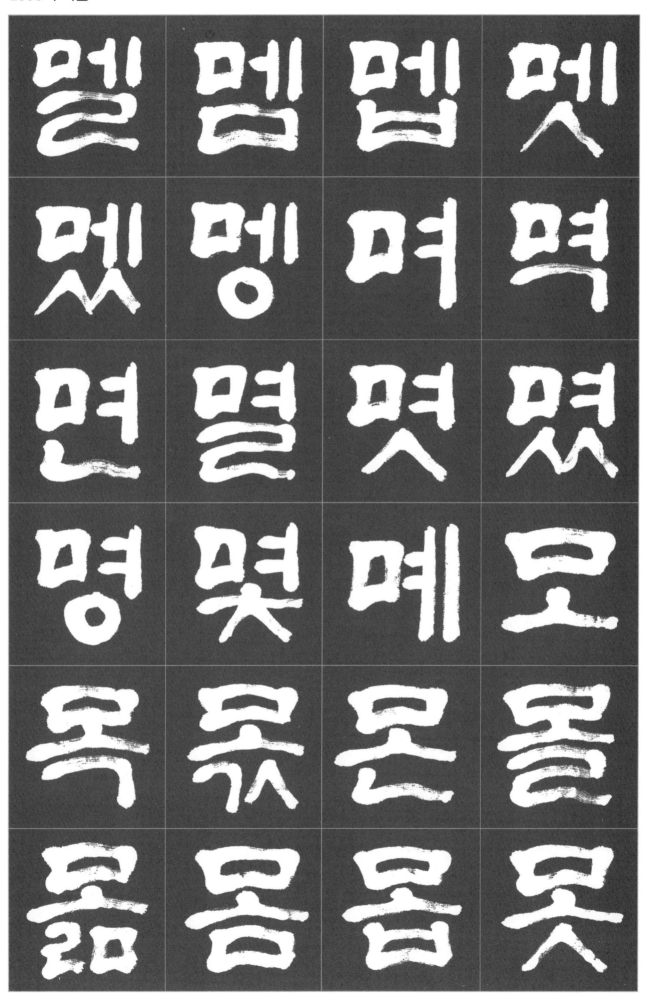

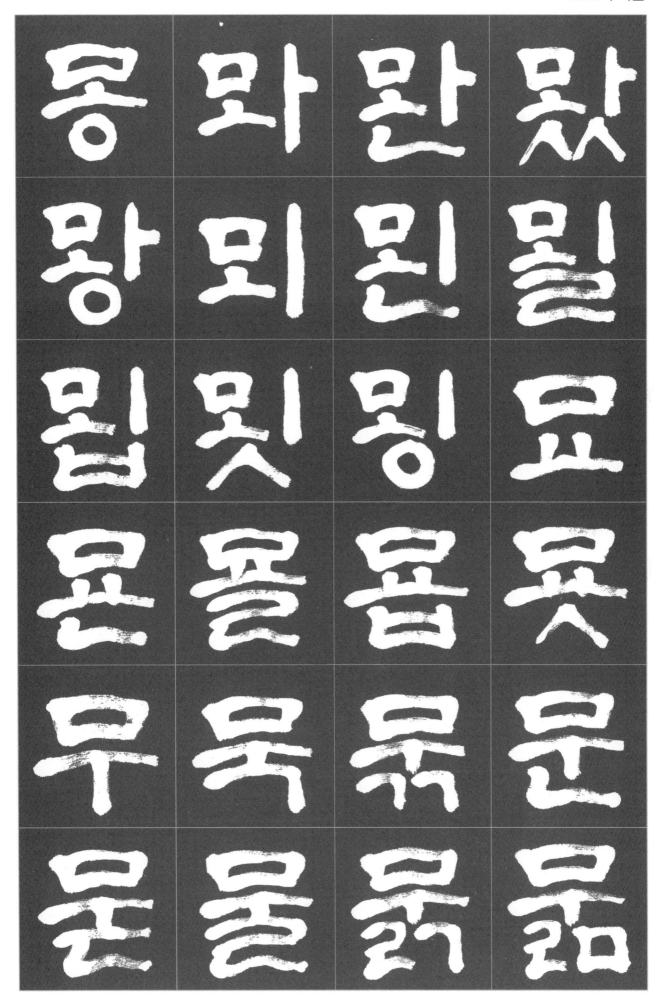

몽 뫄 뫈 뫘
뫙 뫼 묀 묄
묍 묏 묑 묘
묜 묠 묩 묫
무 묵 묶 문
묻 물 묽 뭄

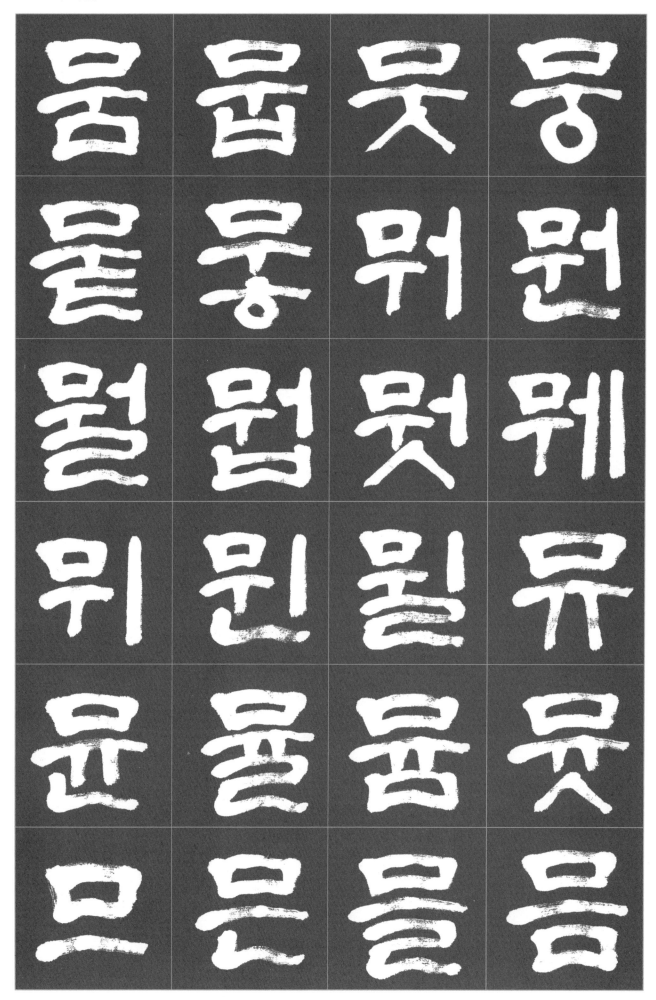

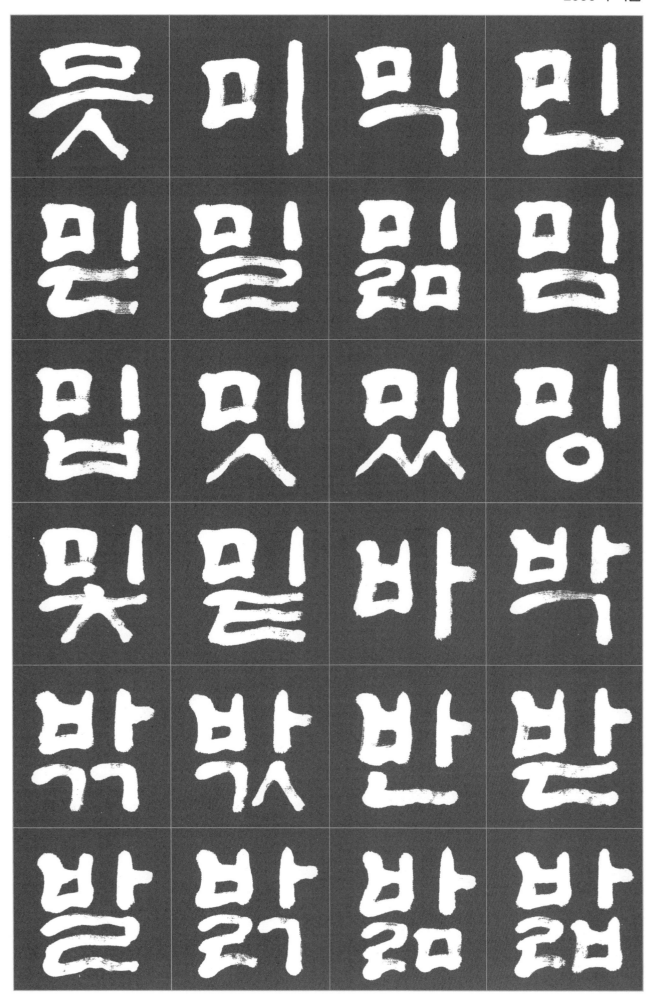

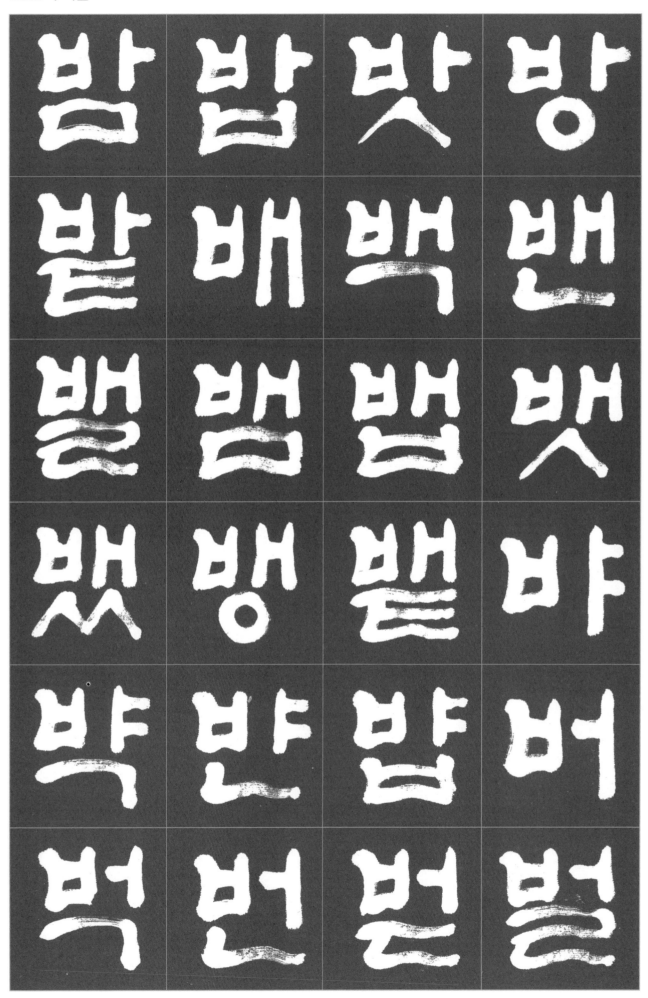

뱖	벌	법	벗
벙	벚	베	벡
벤	벧	벨	벰
벱	벗	벴	벵
벼	벽	변	별
볍	볏	볐	병

별	볘	볜	보
복	볶	본	볼
봄	봅	봇	봉
봐	봔	봤	봬
뵀	뵈	뵉	뵌
뵐	뵘	뵙	뵤

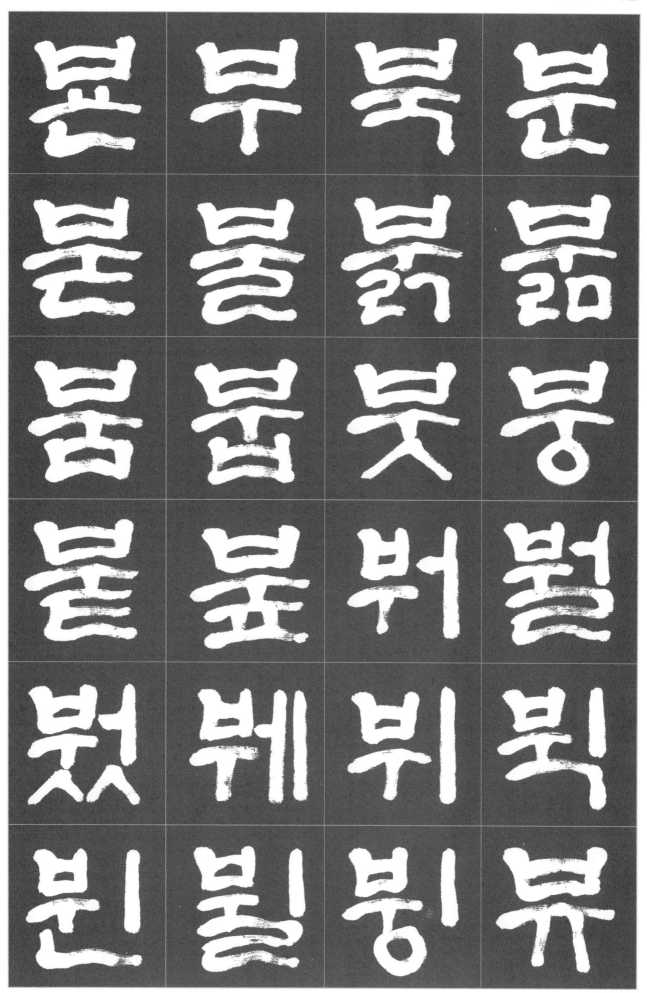

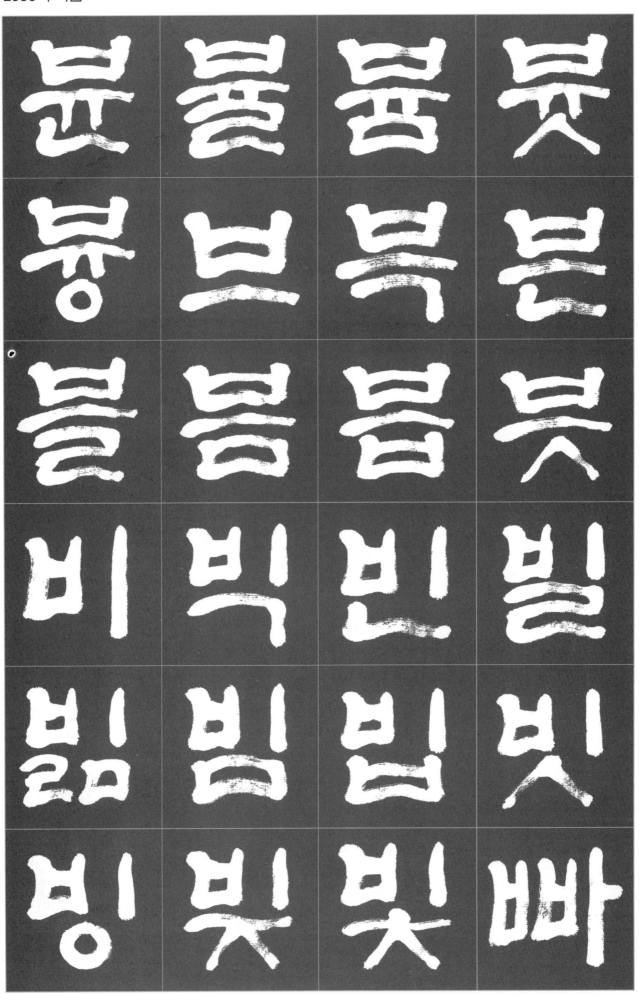

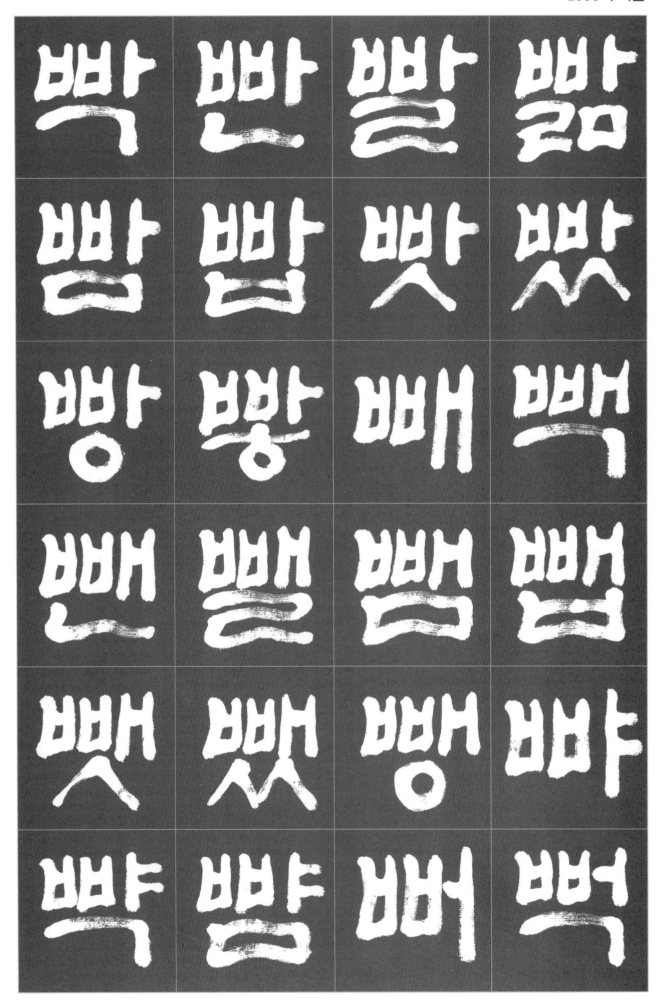

93

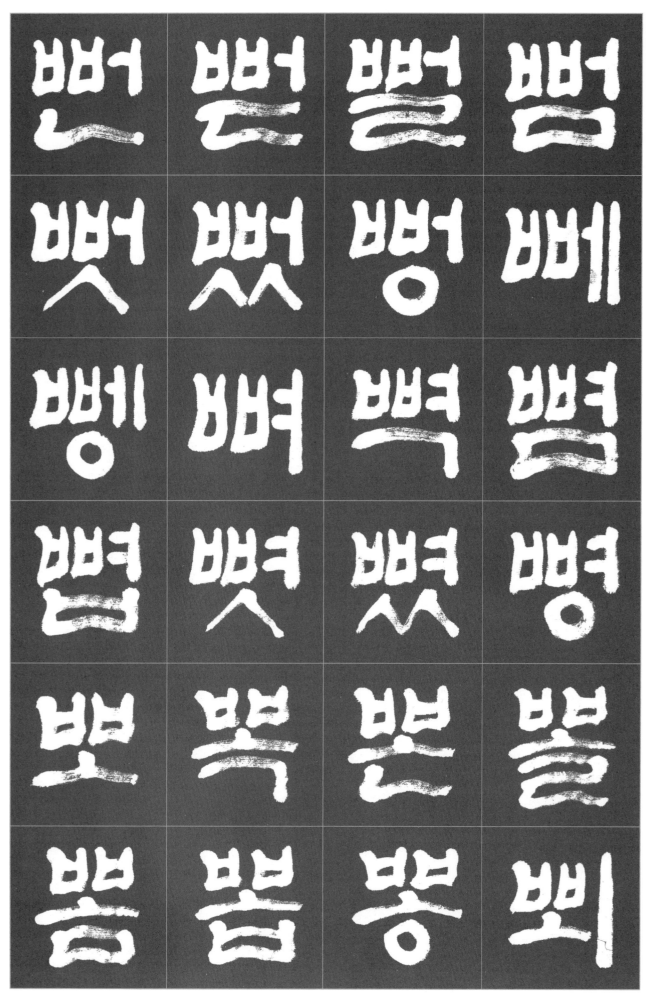

뽀 뽕 뿌 뿍

뿐 뿔 뿜 뿟

뿡 뷰 뿜 쁘

쁜 쁠 쁨 쁨

삐 삑 삔 삘

삠 삡 삡 삥

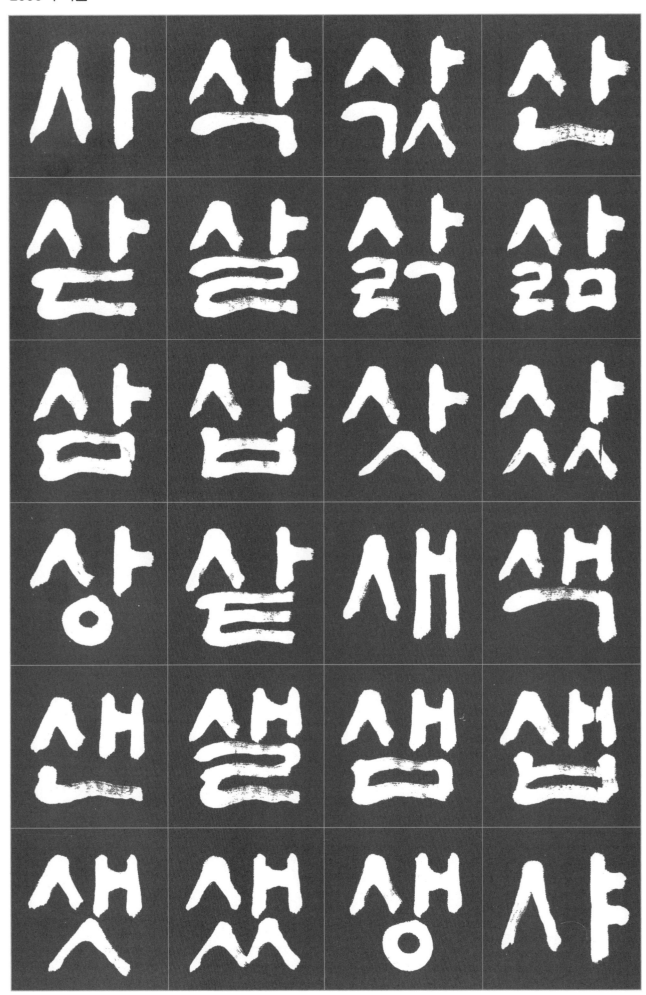

샥	샨	샬	샴
샵	샷	샹	섀
섄	섈	섐	섕
서	석	섞	섟
선	섣	설	섥
섧	섬	섭	섯

섰	성	쇼	세
섹	센	셀	셈
셉	셋	셌	셍
셔	셕	션	셜
셤	셥	셧	셨
셩	셰	셴	셸

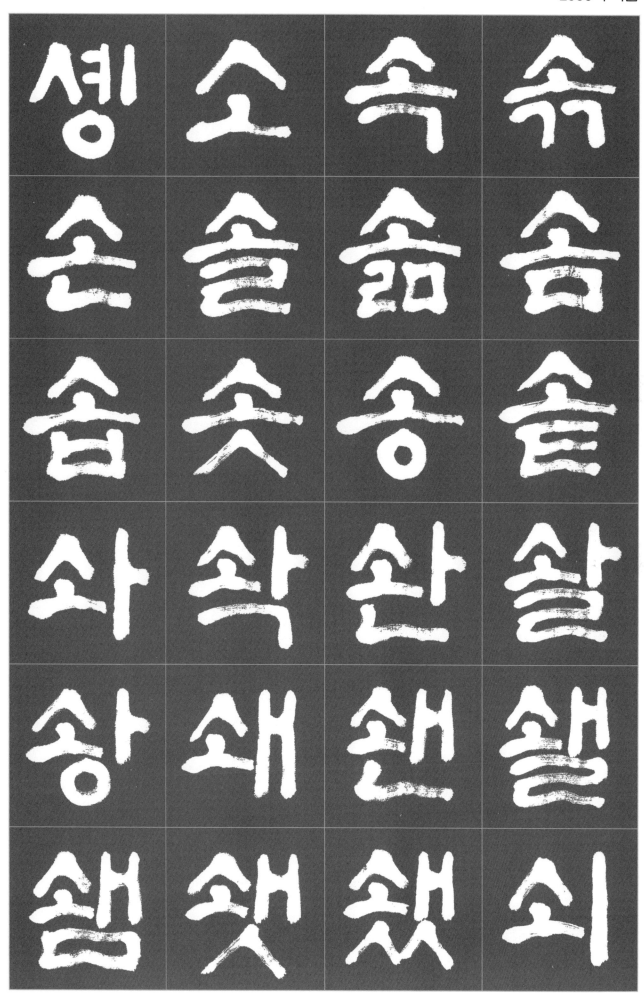

셩	소	속	숙
손	솔	솖	솜
솝	숫	송	솥
솨	솩	솬	솰
솽	쇄	쇈	쇌
쇔	쇗	쇘	쇠

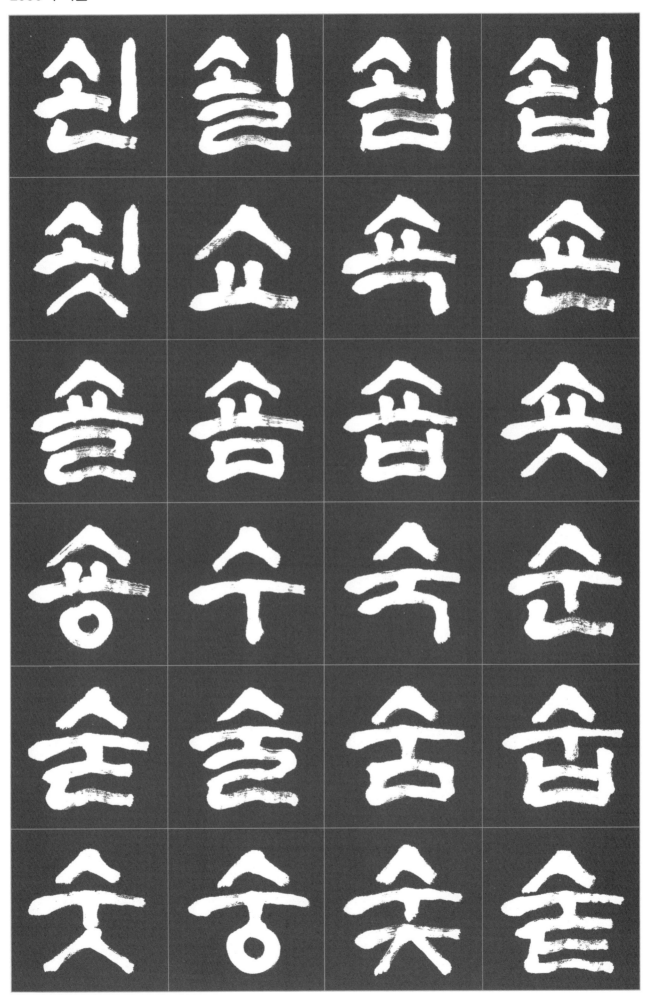

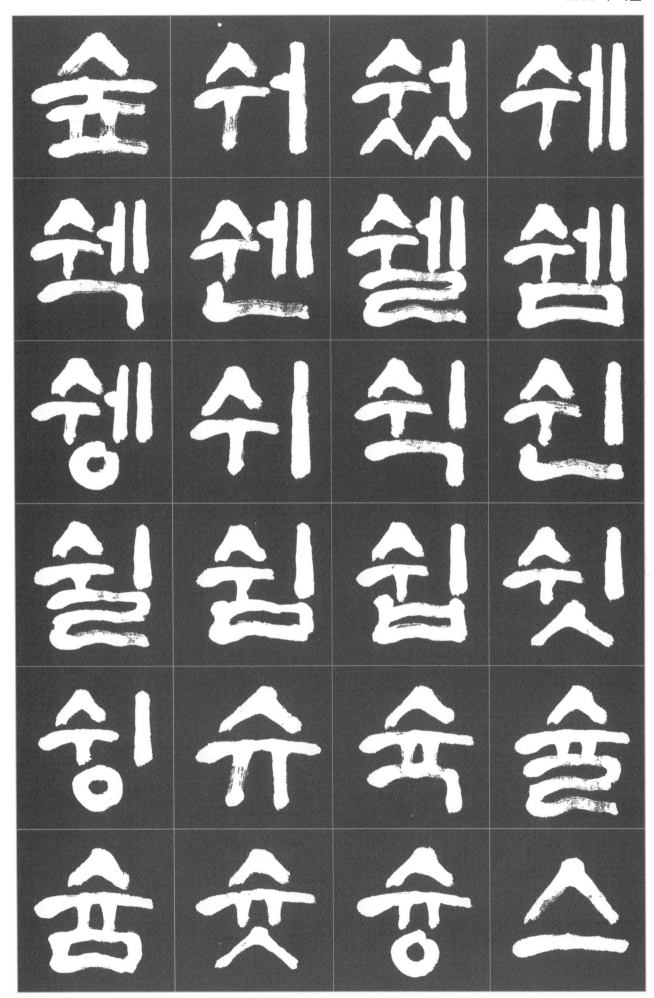

숩	숴	숯	쉐
쉑	쉔	쉘	쉠
쉥	쉬	쉭	쉰
쉴	쉽	쉽	쉿
슁	슈	슉	슐
슘	슛	슝	스

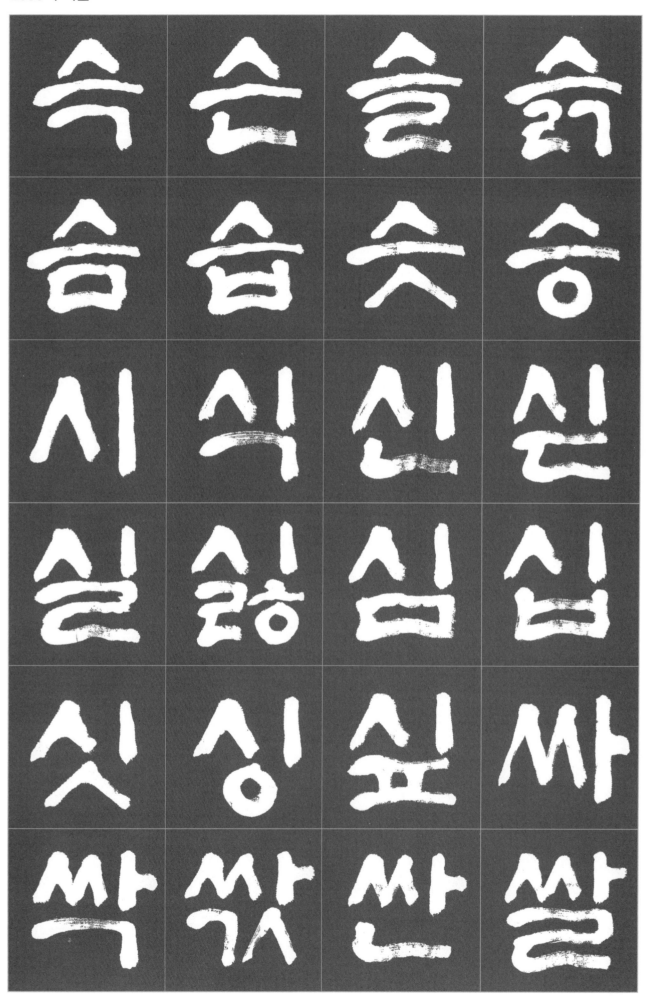

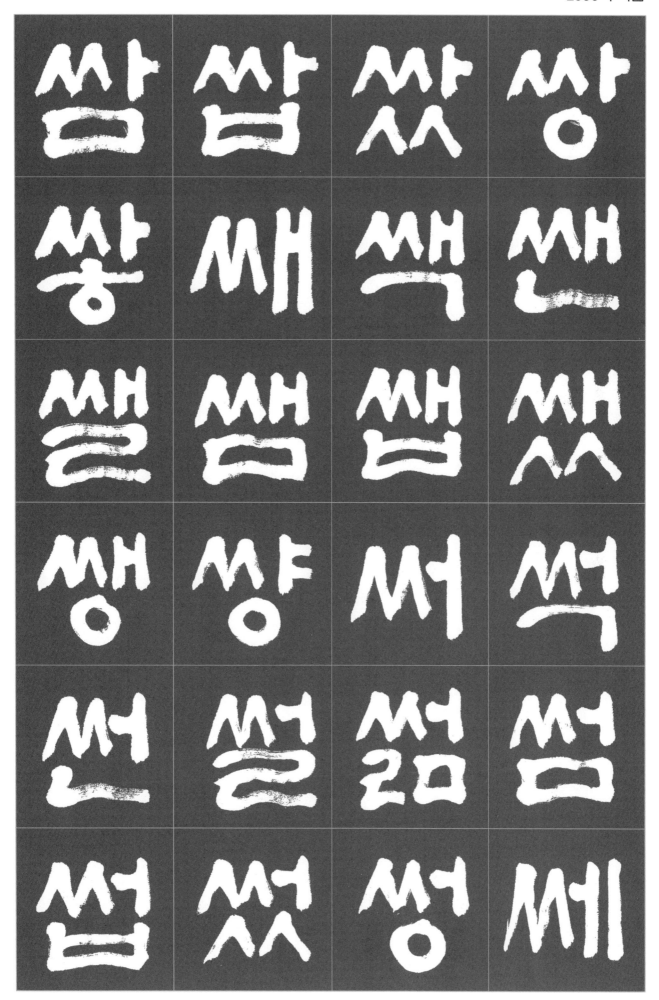

옏	어	억	언
얷	얹	얼	얽
얾	얿	업	얿
엇	었	엉	옻
엌	옆	에	엑
엔	엘	엠	엡

엣	엥	여	역
역	연	열	엶
엷	염	엽	없
엿	였	영	옅
옆	옹	예	옌
옐	옘	옙	옛

왝	왞	왭	왯
왱	외	왹	왼
욀	욈	욉	욋
욍	요	욕	욘
욜	욤	욥	욧
용	우	욱	운

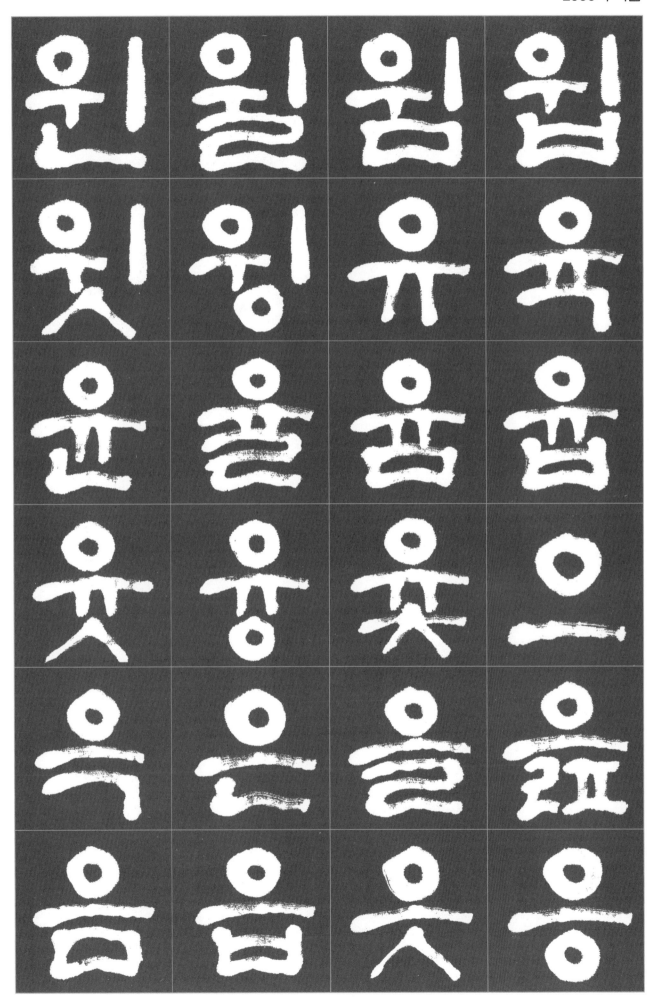

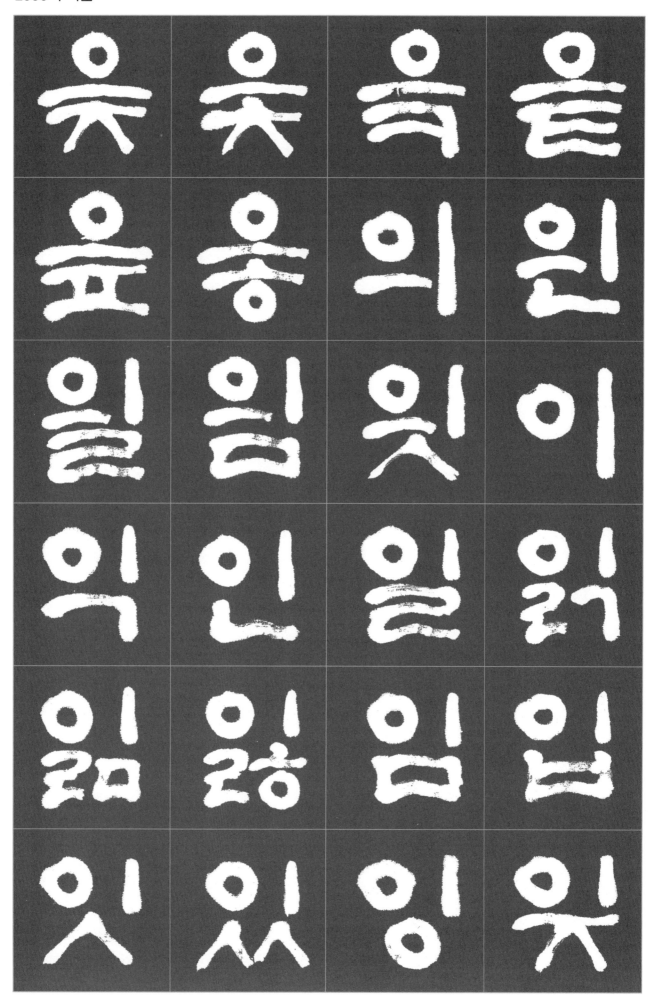

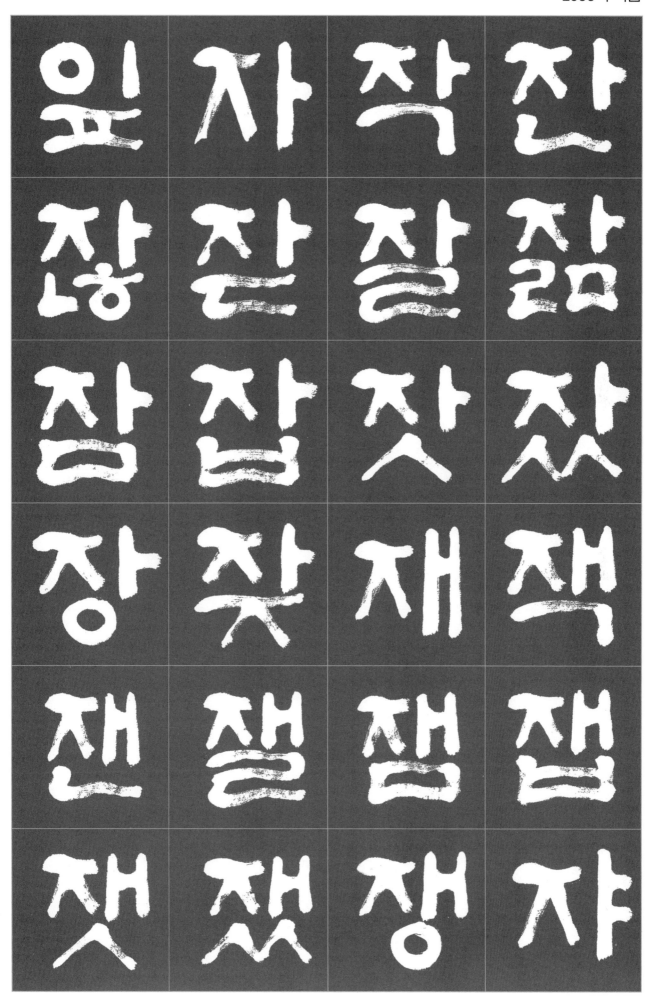

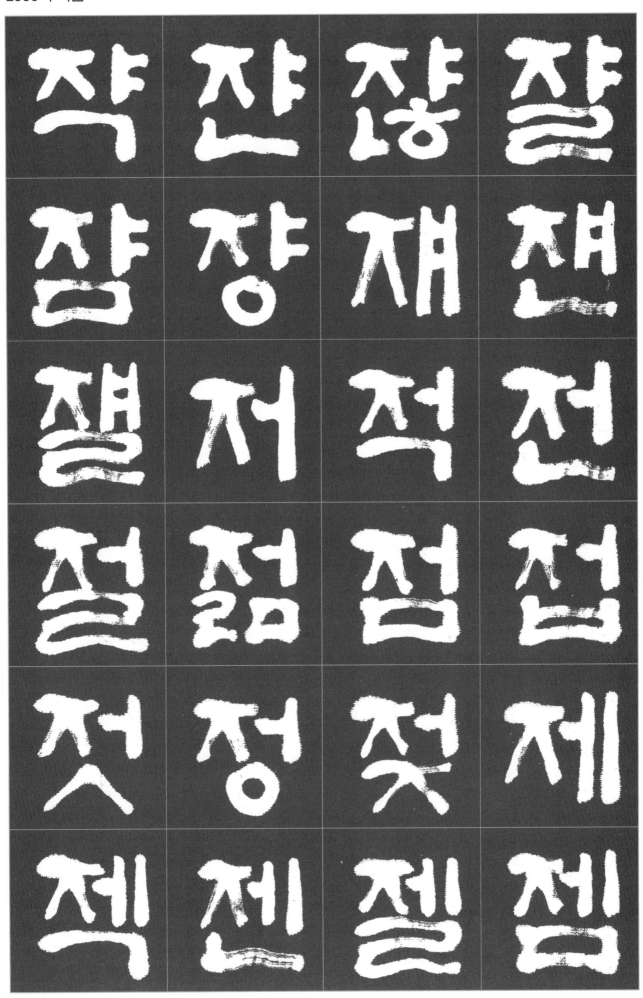

젤	쳇	쪙	져
젼	졀	졉	졉
쪗	졍	졔	조
족	존	졸	졂
좀	좁	좃	종
좇	좆	좋	좌

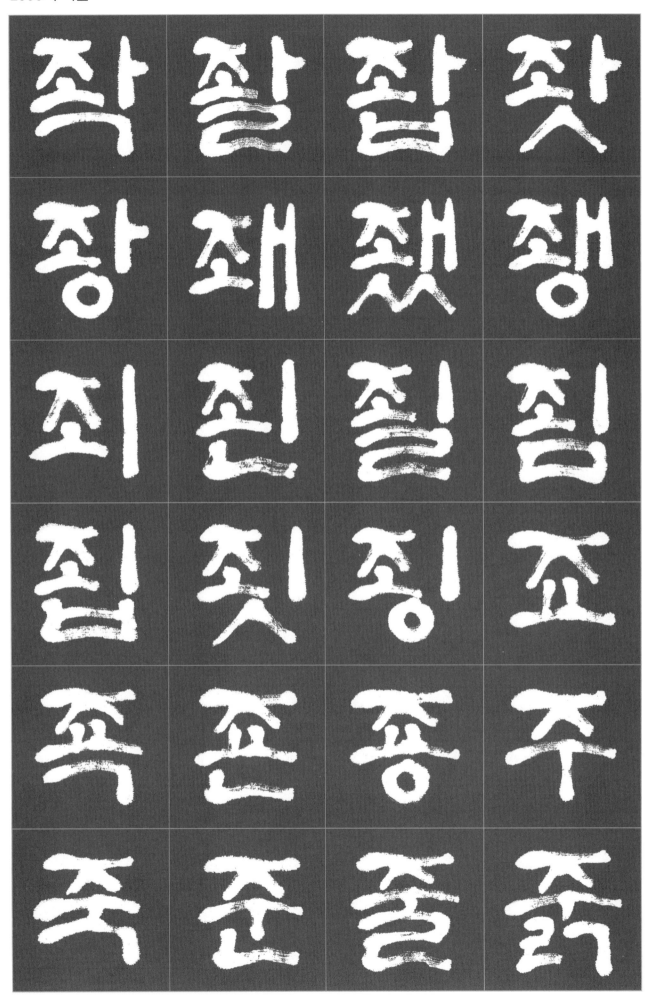

죪	죰	죱	죳
죵	줘	줬	줴
쥐	쥑	쥔	쥘
쥠	쥡	쥣	쥬
쥰	쥲	쥼	즈
즉	쥰	즐	즘

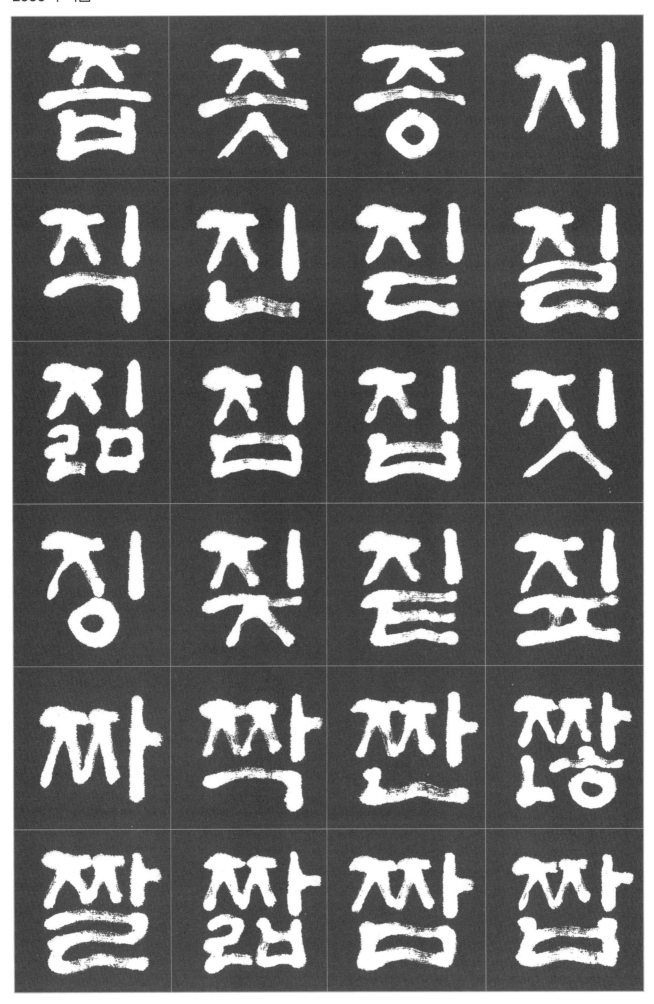

좁 좃 좋 지
직 진 짇 질
짊 짋 짐 짓
징 짖 짗 짙
짜 짝 짠 짢
짤 짧 짬 짭

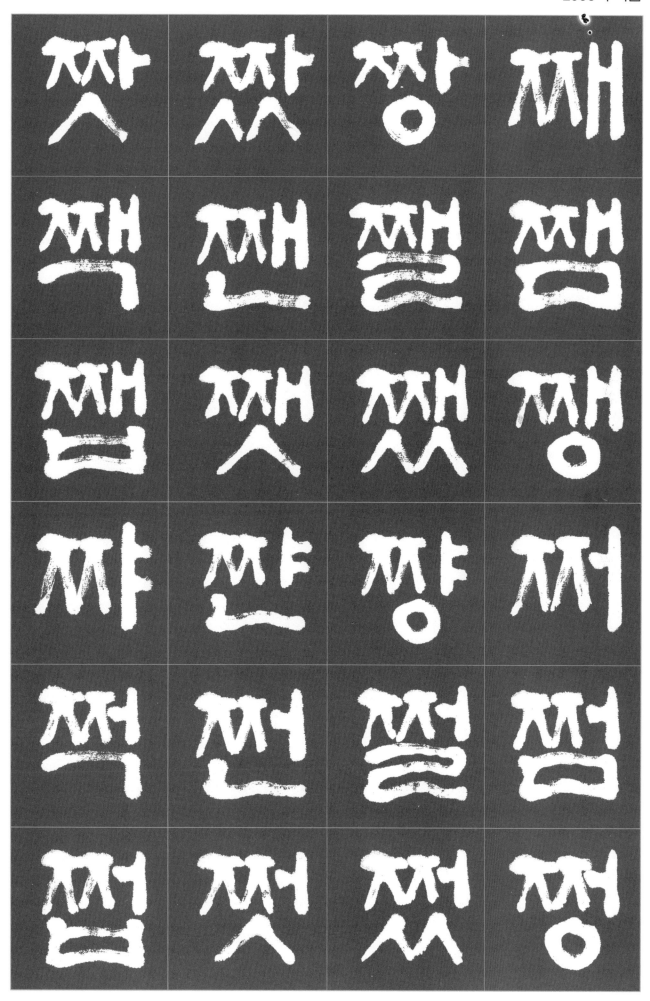

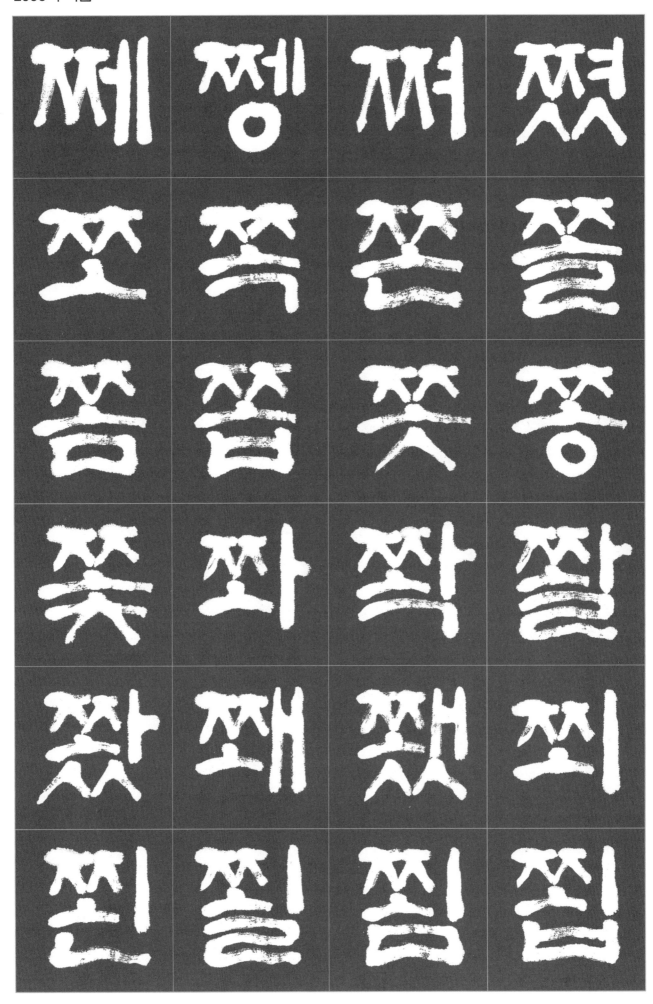

쩨 쩽 쩌 쩟
쪼 쪽 쫀 쫄
쫌 쫍 쫏 쫑
쫒 쫘 쫙 쫠
쫬 쫴 쫬 쬐
쬔 쬘 쬠 쬠

쫑	쭈	쭉	쭌
쭐	쭘	쭙	쭝
쭤	쭸	쭹	쭤
쮸	쯔	쯤	쯧
쯩	쎄	찍	찐
찔	찜	찝	찡

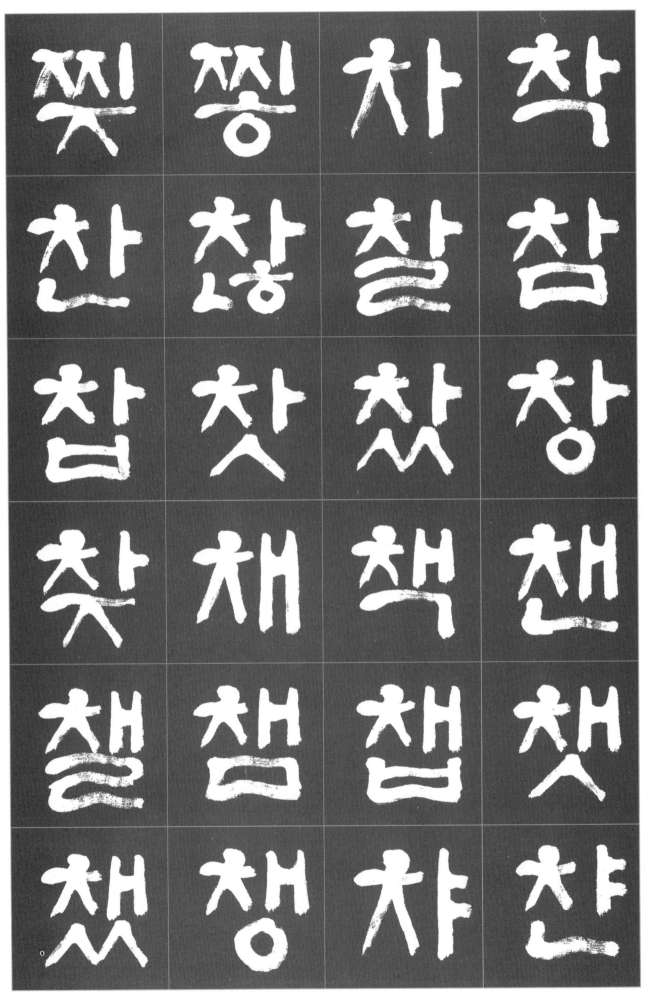

124

챵	챻	챵	챵
처	척	천	철
첨	첩	첫	첬
청	체	첵	첸
첼	쳄	쳅	쳇
쳉	쳐	쳔	쳣

체	쳬	쳥	초
촉	촌	촐	촘
촙	촛	총	촤
촨	촬	촹	최
칀	칄	칍	칅
칏	칗	쵸	춈

추 축 춘 출

춤 춥 춧 충

취 첫 췌 첸

취 친 칠 칡

친 칫 칭 츄

춘 출 춤 충

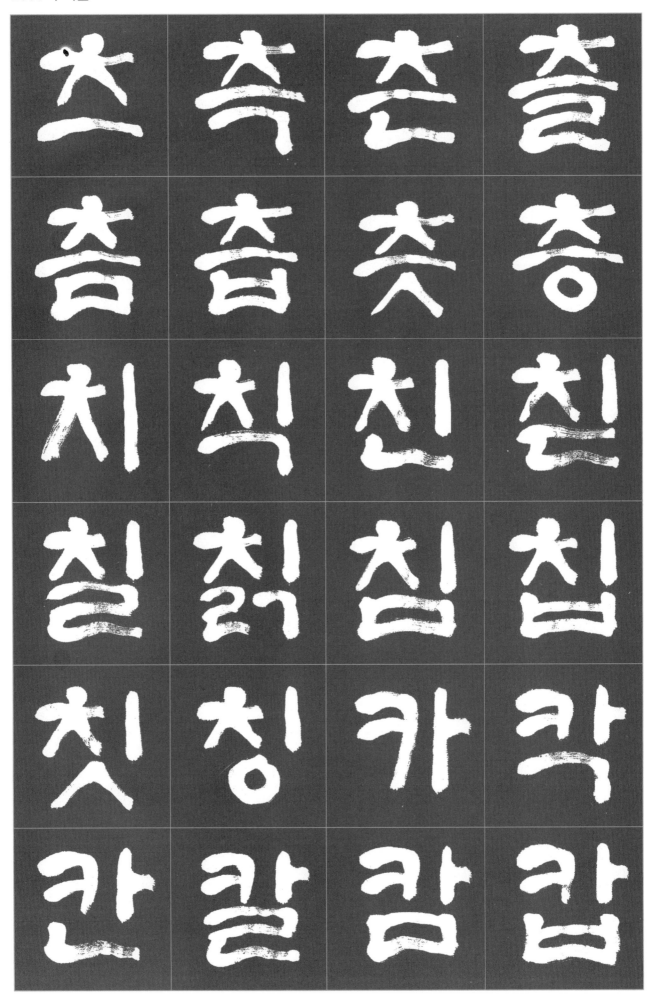

캇	캉	캐	캑
캔	캘	캠	캡
캣	캤	캥	캬
캭	캹	커	컥
컨	컩	컬	컴
컵	컷	컸	컹

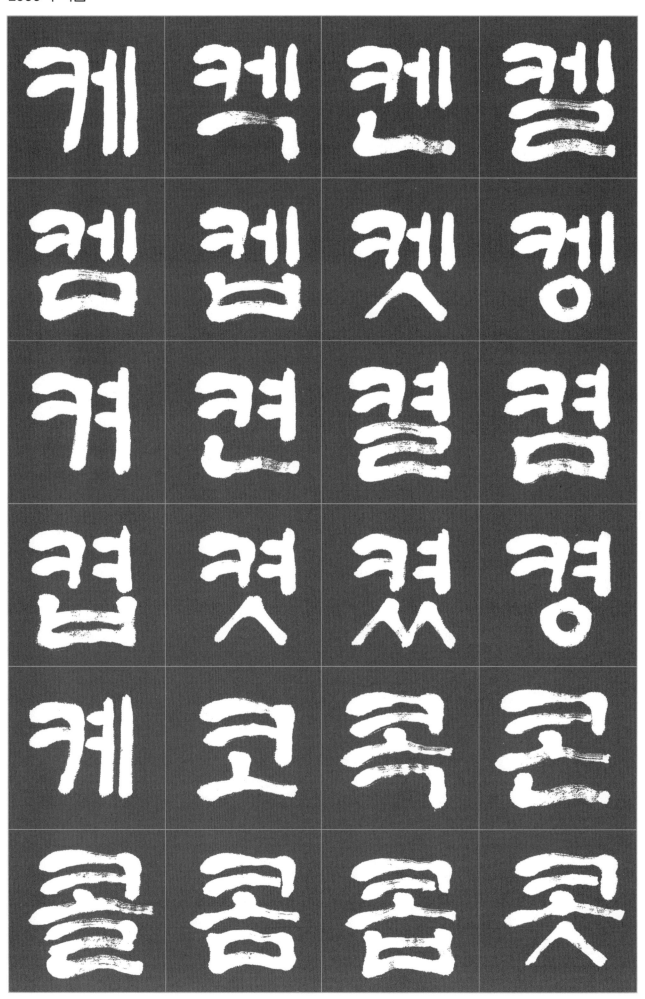

케 켓 켄 켈
켐 켑 켓 켕
켜 켠 켤 켬
켭 켯 켰 켱
케 코 콕 콘
콜 콤 콥 콧

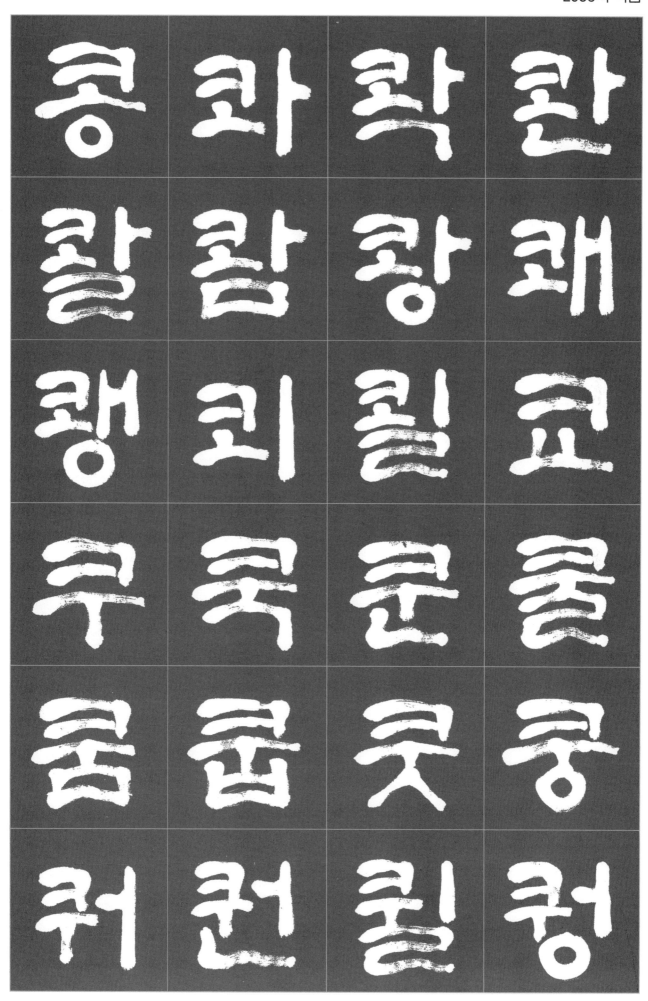

총 콰 콱 콴
콸 콹 쾅 쾌
쾡 쾨 쾰 쿄
쿠 쿡 쿤 쿻
쿰 쿱 쿳 쿵
쿼 쿽 쿽 쿵

킬	킴	킵	킷
킹	타	탁	탄
탈	탉	탐	탑
탓	탔	탕	태
택	탠	탤	탬
탭	탯	탰	탱

타 탕 터 턱
턴 털 턻 텀
텁 텃 텄 텅
테 텍 텐 텔
템 텝 텟 텡
텨 텬 텼 톄

팠 팡 팥 패
팩 팬 팰 팸
팹 팻 팼 팽
퍄 퍅 퍼 퍽
펀 펄 펌 펍
펏 펐 펑 페

픽	핀	필	핌
핍	핏	핑	펴
편	펼	폄	폅
폈	폇	폐	폘
폡	폣	포	쪽
쫀	쫄	쫌	쫍

139

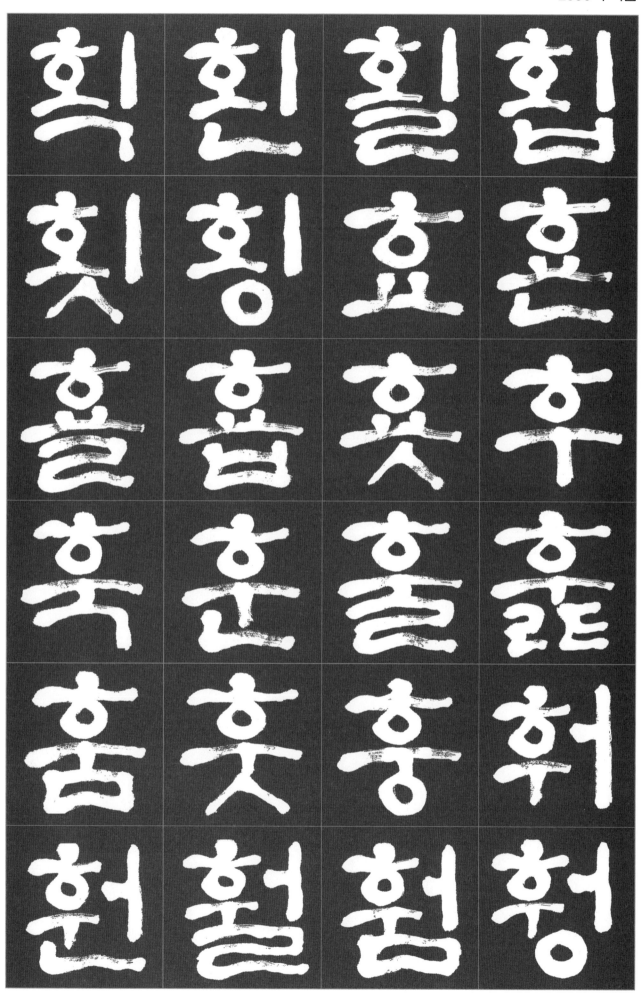

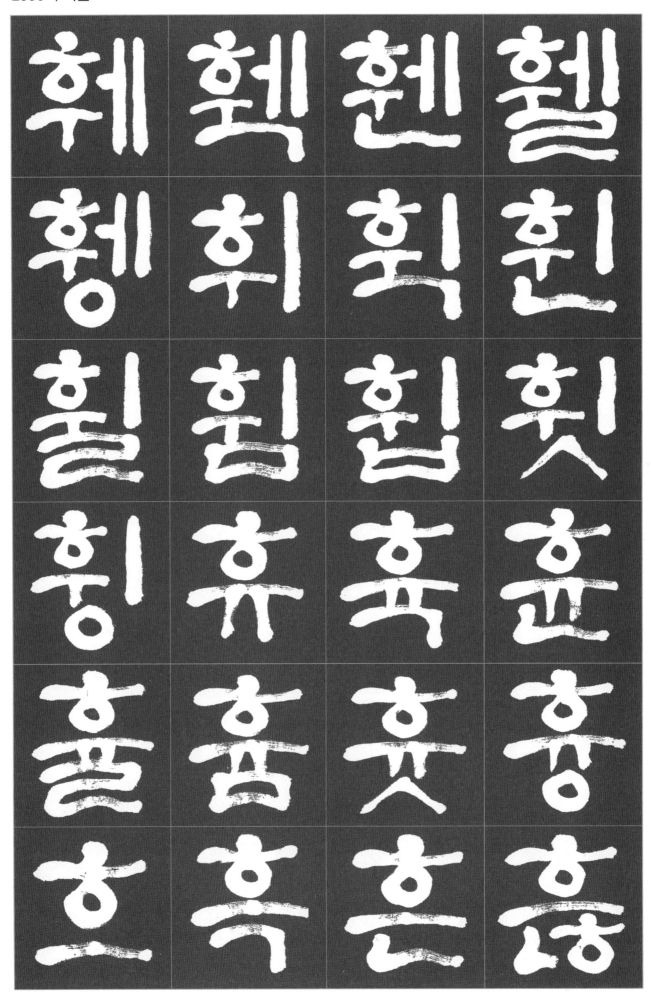

146

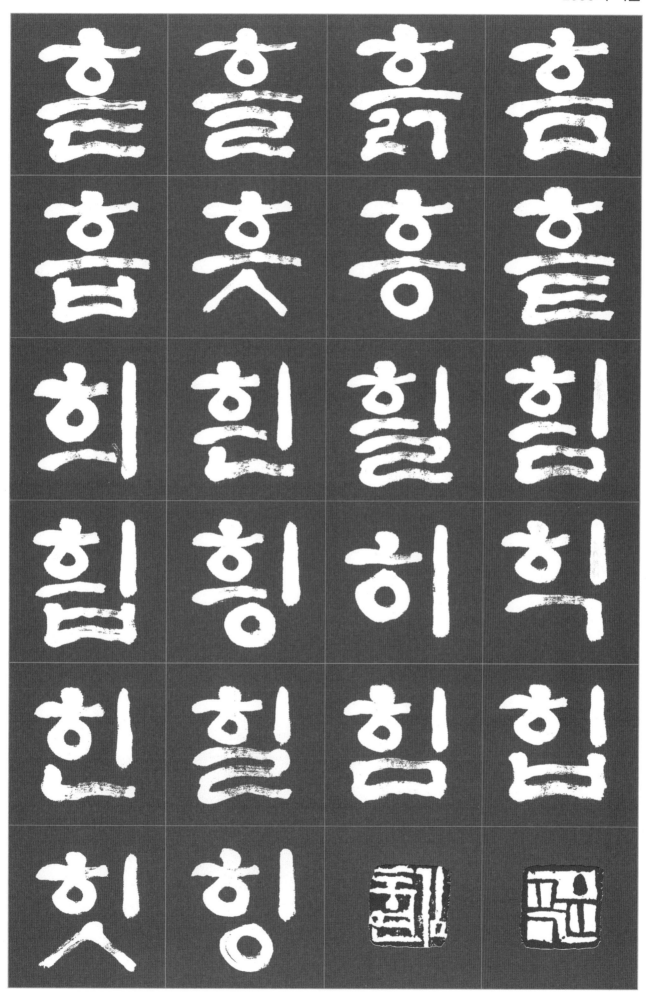

절충장군비각

절충장군비각

참고자료

편액문, 금석문, 고문자 등의
다양한 품격으로 표현되는
여러 제재와 형식을 참고할 수 있는
여지를 마련했습니다.

각곡각第똉一힗에居겅ᄒᆞ니 알ᄲᆞᆫ 혜ᄂᆞᆫ 마친 慧횡로 敎굫格격發벓ᄒᆞ샤 正졍혼 本본ᄅᆞᆯ 내야 코져 ᄒᆞ실ᄊᆡ 이런ᄃᆞ로 阿항難난�ᄋᆞ로 니르와ᄃᆞ시고 아ᄂᆞᆫ 모ᄃᆞᆫ 旋쎤慧횡心심이 마ᄏᆞ로 爲윙心심ᄒᆞ샤 보로 매 講강論론ᄒᆞ시니 야通통호ᄃᆞᆯ 브터 � 사ᄒᆞᆯ 릴ᄊᆡ 이런ᄃᆞ로 富뿡那낭 로 니르와ᄃᆞ시니라 聖셩人ᅀᅵᆫ ᄉ機긩를 應ᅙᆞᆼᄒᆞ시ᄂᆞ논

니果광跡젹아 켜엄 슓문 聖셩人ᅀᆞᆫ 證징ᄒᆞ혼 法법이며 샤 行ᄒᆡᆼᄒᆞ혼 ᄀ릿은 行ᄒᆡᆼ이오 晦ᄒᆡᆼ혼 업슬ᄊᆡ 니라 名명觀관 샤 니라 言언에 제 곧 은 ᄂᆞ니 止징 정 觀관 애 名명 ᄒᆞ야 言언 跡젹 이라

ᄒᆞᆫ마 ᄉ상볘나토 니 實씷로 眞진 空콩올 아ᄂᆞᆯ 니ᄅᆞ니 有ᅌᅮᇢᆯ ᄉᆞ라 眞진 空콩이 有ᅌᅮᇢᆯ ᄉᆞ라 有ᅌᅮᇢ에 나 有ᅌᅮᇢᄂᆞᆫ 갓간 ᄃᆞ 空콩 아ᄂᆞ니 空콩 인ᄊᆡ 空콩 有ᅌᅮᇢ 니 空콩이 有ᅌᅮᇢ ᄅ 空콩 일ᄊᆡ 空콩

阿항難난이 ᄌᆞ개 니ᄅᆞ오ᄃᆡ 내 말 아 니ᄆᆞ 부터를 좃ᄌ와 드로라 ᄒᆞ니 如셩是씽我ᅌᅡᇰ 聞문

ᄒᆞ디오 是씽ᄂᆞᆫ 一힗定똉

즐거ᄫᆞᆫ ᄠᅳ디 업고 ᄎ구믈 기드리ᄂᆞ니
목수미 거ᄲᅵᆯ씨 손ᄉᆞ 디몯ᄒᆞ
야 셟고 애와ᄫᅡᆫ ᄠᅳ들 머거 갓ᄉᆞ로ᄉᆡ

如 숫ᄋᆞᆯ爲 炭ᄂᆞ에 爲 蠶ᄀᆞ리
爲 銅ᄒᆞ니。如 브ᅀᅥᆸ爲 竈닐 爲 板서리
爲 霜버들爲 柳ᅵ。如 죵爲 奴ᄀᆞᆷ

도ᄅᆞᆯ 다ᅌᅡ 보샤 ᄠᅳᆯ 일ᄒᆞ시니 聖武ᅵ어시
나 아니리잇가 李靖言 於太宗曰 陛下
天縱聖武ᇰ 非學而能

도ᄌᆞ기 겨신 ᄃᆡᄅᆞᆯ 무러 ᄯᅥᆯ위ᄃᆞᆯ 저ᄉᆞᆸ니。天威어

닐굽 ᄉᆞᆯ힌 因ᄒᆞᅇᅡ 信 ᄲᅥᆯ 誓 기피실
ᄊᆡᆼ셰世 예 권眷 이 ᄃᆞ외ᅀᆞ시니

다ᄉᆞᆺ ᄉᆞᆷ을힌 因ᄒᆞ야 授 기記ᄒᆞ실

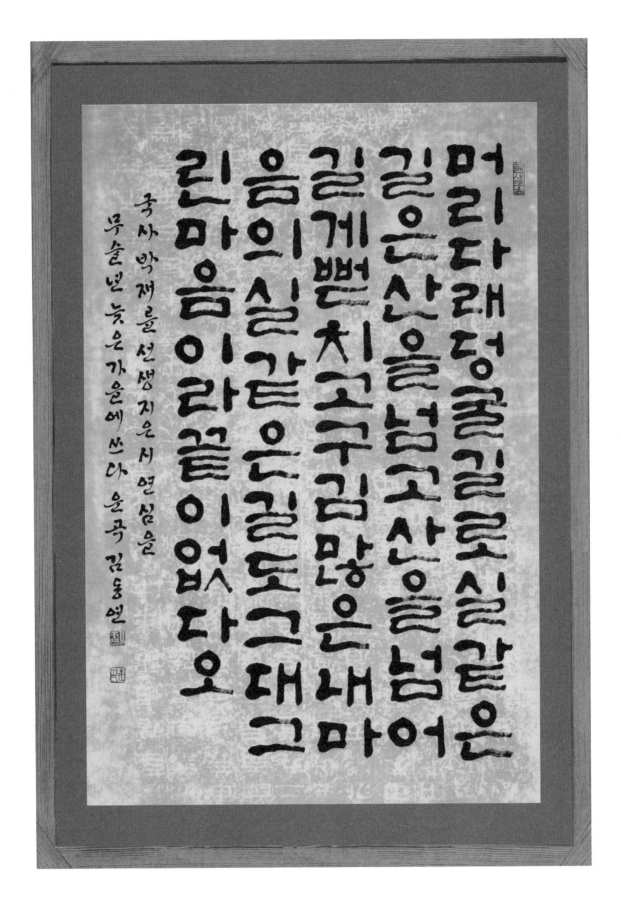

머리다정들길로실같은
길은산을넘고산을넘어은그
길게뻗치고조구김밤은내마
음의실같은안길도그대그
린마음이라끝이없다오

국사박제룬선생지은서연심을
무술년 늦은 가을에 쓰다 운곡 김동연

풍선기 一호

초원처럼 넓은 비행장에 선채
나는 아침부터 기진맥진한다 하
루종일 수없이 비행기를 날리고
몇차례인가 풍선을 하늘로 띠
웠스나 인간이라는 나는 끝내의
로웠고 지탱할 수없이 푸르른
하늘밑에서 당황했다 그래도나
는 까닭을 알수없는 내일을 위
하여 의열을 희생하며 끝내 기다
리던 그러나 저저란 애초부터 살
수없던 풍선들 대신에 머언 산령
위로 떠가는 솜덩이 같은 구름
쪽만을 지킨다

신동문시비 탁본

153

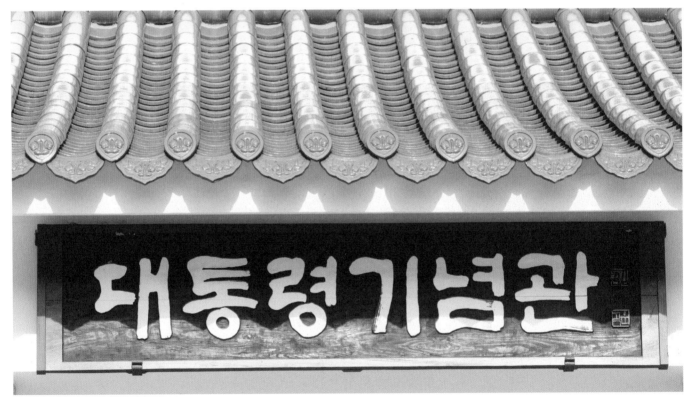

충북예술고등학교

대통령기념관

청남대

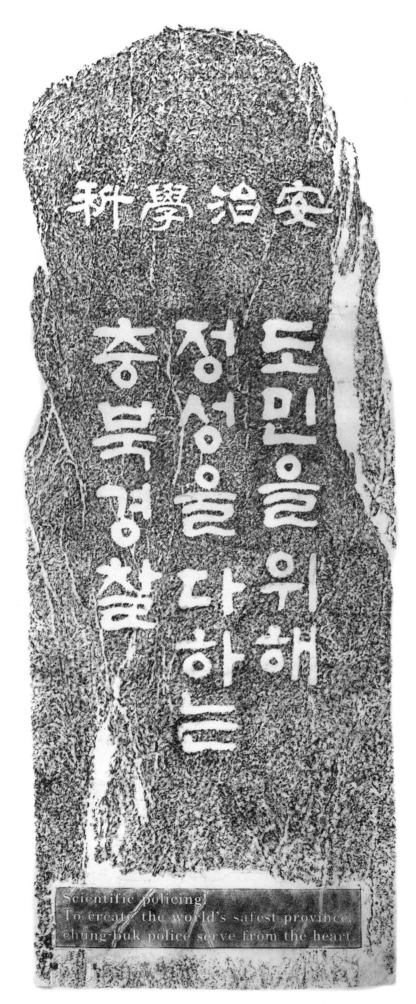

科學治安

도민을 위해
정성을 다하는
충북경찰

Scientific policing,
To create the world's safest province,
chung-buk police serve from the heart.

충청북도 지방경찰청

나랏말ᄊᆞ미 듕귁에 달아 문ᄍᆞᆼ와로 서르

ᄉᆞᄆᆞᆺ디 아니ᄒᆞᆯ씨 이런 젼ᄎᆞ로 어린 빅셩

이 니르고져 홇 배 이셔도 ᄆᆞᄎᆞᆷ내 제 ᄠᅳ들 시

러 펴디 몯ᄒᆞᇙ 노미 하니라 내 이ᄅᆞᆯ 위ᄒᆞ야

어엿비 너겨 새로 스믈여듧ᄍᆞᆯ ᄆᆡᇰᄀᆞ노

니 사ᄅᆞᆷ마다 ᄒᆡ여 수비 니겨 날로 ᄡᅮ메 뼌

한킈 ᄒᆞ고져 ᄒᆞᇙ ᄯᆞᄅᆞ미니라

우리나라말이 중국과 달라 한자와는 서로 통하지 아니하여 이런까닭으로 어

리석은 백셩이 말하고자 하는 바가있어도 마침내 제 뜻을 펴지 못하는 사람이 많

으라 내가 이것을 가엾게 생각하여 새로 스믈여덟자를 만드니 모든 사람들로 하

여 금쉽게 익혀 써 날마다 쓰는데 편하게 하고자 할ᄯᆞ름이라

세종큰글자 치시 춘범三쭈년에서 첫사개청을 기려 훈민정음서문을 을미년여름쓰다 운곡 갈동연

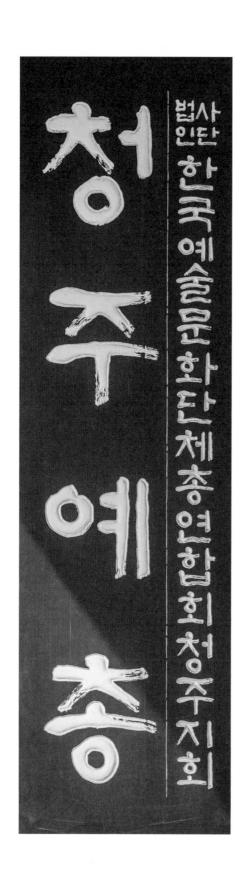

제승당

雲谷 金東淵 (운곡 김동연)

◎ 著者 經歷

- 淸州大 行政科 同 大學院 卒
- 國展入選 5回('75~)
- 大韓民國美術大展 入選('83)
- 大韓民國美術大展 特選 2回('84,'85)
- 國立現代美術館招待作家('87~)
- 大韓民國書藝大展招待作家 및 審査委員, 運營委員長 歷任
- 忠南,江原,慶南,仁川,慶北,大田,濟州,光州 市道展 等 審査委員 歷任
- 淸州直指世界文字書藝大展 運營委員長
- 忠北美術大展招待作家 및 運營委員 歷任
- 忠北大, 淸州大, 空軍士官學校, 淸州敎大, 西原大, 大田大,
 牧園大, 韓南大 等 書藝講師
- 社)國際書法藝術聯合韓國本部湖西支會長 歷任
- 社)忠北藝總副會長 歷任
- 社)淸州藝總支會長(5,6,7代) 歷任
- 財)雲甫文化財團 理事長 歷任

<受賞經歷>

忠淸北道 道民大賞, 淸州市 文化賞, 忠北藝術賞, 原谷書藝賞,
韓國藝總藝術文化賞, 忠北美術大展招待作家賞,
淸州文化지킴이賞 受賞

<金石文 및 題額>

淸州市民憲章, 禮山郡民憲章, 槐山郡民憲章, 地方自治憲章碑,
西原鄕約碑, 太白山碑, 興德寺址碑, 千年大鐘記念碑, 童蒙先習碑,
沙伐國王事蹟碑, 申采浩先生銅像碑, 輔和亭再建碑, 萬歲遺蹟碑,
莊烈祠事蹟碑, 蓮華寺史蹟碑, 咸陽朴公墩和先生遺墟碑,
基督敎傳來記念碑, 梅月堂金時習詩碑, 閔炳山文學碑, 辛東門詩碑,
具錫逢詩碑, 全義由來碑, 無心川由來碑, 法住寺龍華淨土記,
藝術의殿堂(淸州), 千年閣, 凝淸閣, 東學亭, 牛岩亭, 寒碧樓, 正鵠樓,
大統領記念館, 雲甫美術館, 默祭館, 孝烈門, 忠義門, 上龍亭, 輔和亭,
忠翼祠, 駐王祠, 崇節祠, 制勝堂,
淸州地方法院, 淸州地方檢察廳, 忠北地方警察廳, 永同郡廳,
淸州敎育大學敎, 西原大學校, 忠北藝術高等學校, 興德高等學校,
忠淸北道議會, 忠北文化館, 忠北藝總, 淸州藝總, 世宗特別自治市,
淸州古印刷博物館 等

- 社)海東研書會創立會長, (現)名譽會長
- 社)世界文字書藝協會理事長(現)

<著書>

- 겨레글 2350자『궁체정자』(2019. 株 梨花文化出版社 刊)
- 겨레글 2350자『궁체흘림』(2019. 株 梨花文化出版社 刊)
- 겨레글 2350자『고 체』(2019. 株 梨花文化出版社 刊)
- 겨레글 2350자『서 간 체』(2019. 株 梨花文化出版社 刊)

겨레글 2350자
고 체

초판발행일 | 2019년 5월 5일

저 자 | 김 동 연
　충청북도 청주시 상당구 탑동로 78
　101동 1202호 (탑동, 현대APT)
　Tel. 043-265-0606~7
　Fax. 043-272-0776
　H.P. 010-5491-0776
　E-mail : dong0776@hanmail.net

발행처 | 🕊 ㈜이화문화출판사
발행인 | 이 홍 연 · 이 선 화
　등록 | 제300-2004-67호
　주소 | 서울시 종로구 인사동길12 대일빌딩 310호
　전화 | (02)732-7091~3 (구입문의)
　FAX | (02)725-5153
　홈페이지 | www.makebook.net

ISBN 979-11-5547-386-3 04640

값 20,000원